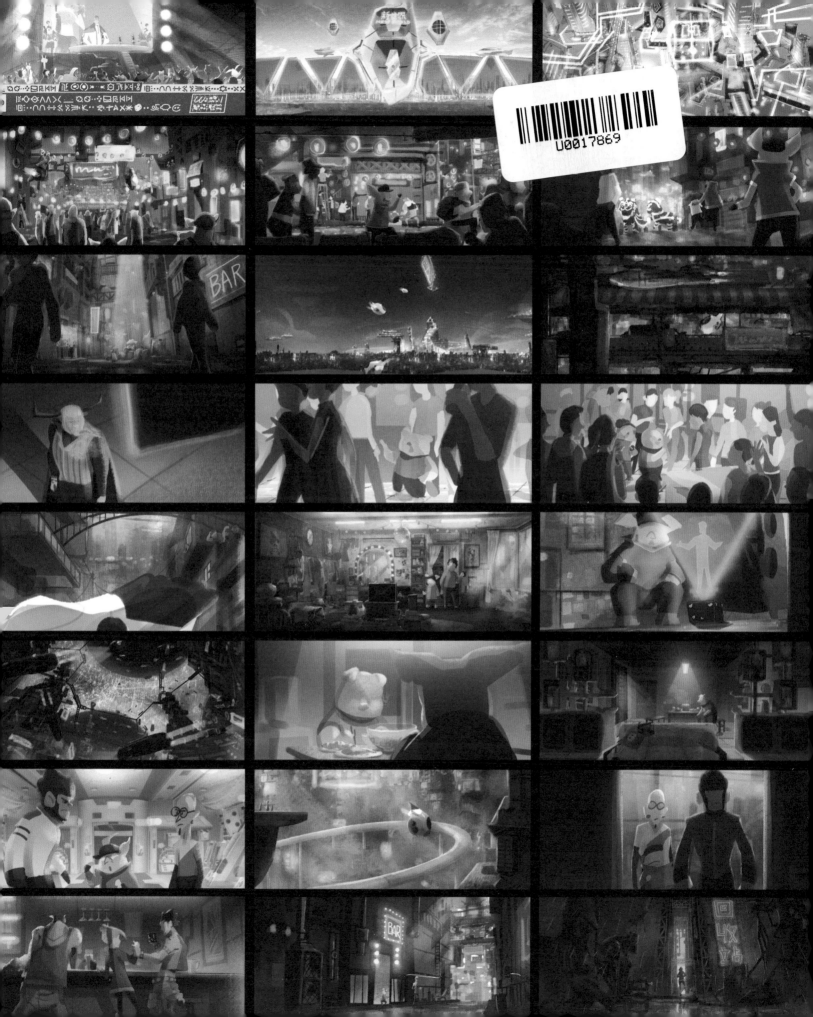

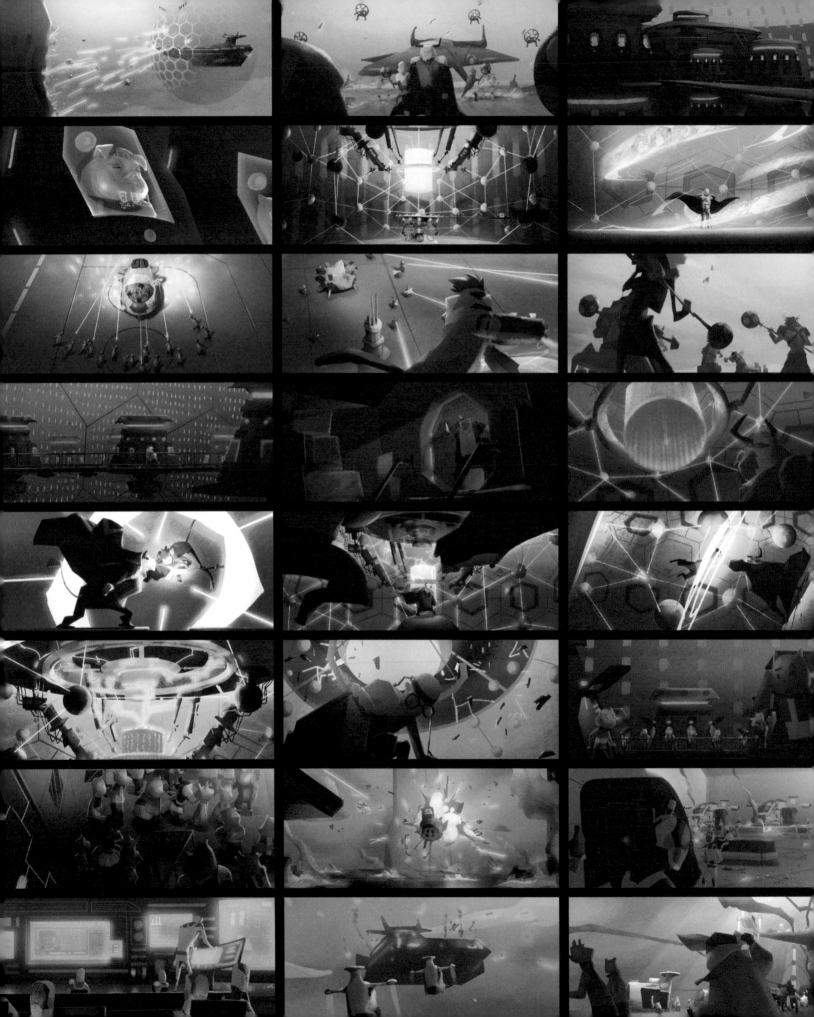

八戒
PIGSY

動畫電影美術設定集

遠流

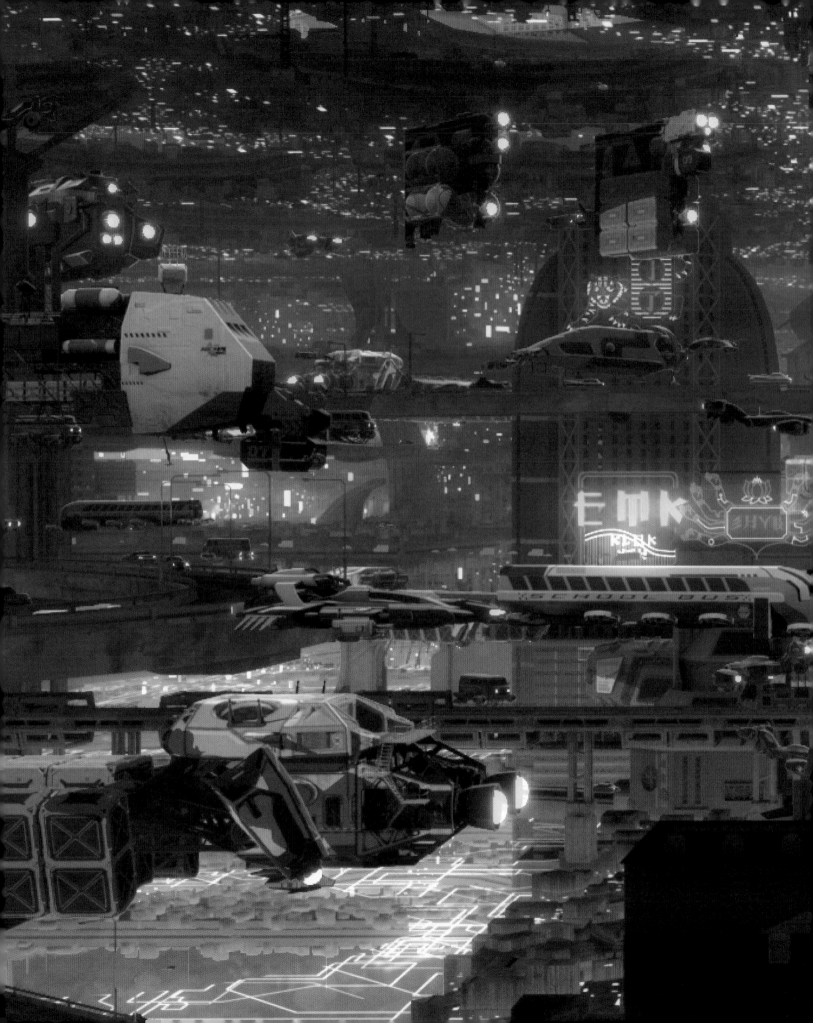

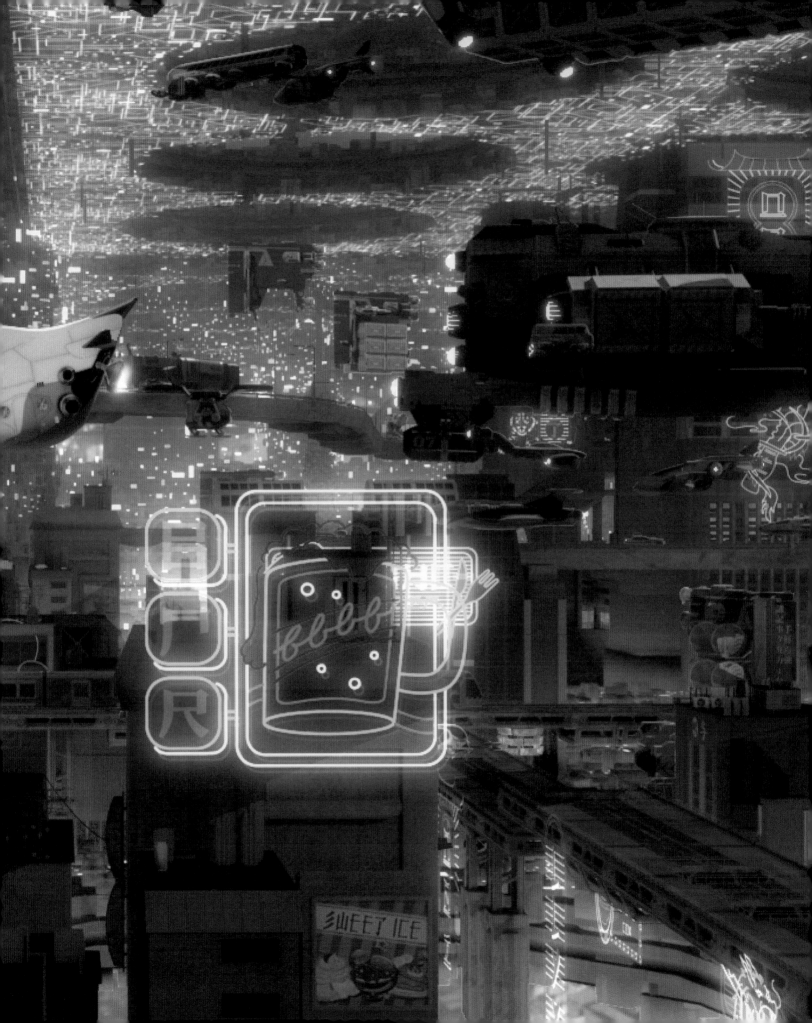

映射科幻與神話的八戒之路

動畫的矛盾性，在於它生產的單位是「格」，24格完成一秒，它是漫長的，比日子長，比季節長，甚至成為度量生命的刻度。然而隨著影片播出公映，一下子就消失在幾分鐘後。每部完成的動畫片，像是每個不同階段的畢業典禮心情。過去，動畫人的畢業證書可能如同膠片、錄影帶或DVD，實實在在放在書架上。現在數位檔案化之後，在生活中開始不容易找到它的影子，歲月好像不見了。衷心感謝《八戒》的創作過程能被出版，有了彙報勞動結果的機會。

2017年，市場熱熱鬧鬧，我在新加坡ATF（亞洲電視論壇）認識了湯昇榮，湯哥神秘兮兮，興奮得想要分享，卻又不能說太多的矛盾，生動的在空中比畫著正在計劃的《2049》近未來劇集。「要做就一定要做不一樣的」湯哥從來都是幹大事的態度。當時我帶著用科幻描寫的《八戒》在ATF的提案單元獲得首獎，兩個人在攤位上激動的討論著，對與未來與科幻中人類如何自處的想像，不僅結下與湯哥的緣分，還開始想辦法逐步讓《八戒》越來愈具體。

studio2是我與同仁在2004年成立的團隊，我們把公司稱為LAB，也意味著我們希望做出一些有別於以往觀眾熟悉的日本與美國動畫，我們想要做出自己的台灣動畫。我們相信動畫也才一百多年的歷史，視覺或是製作方式一定還有許多可能性，於是從最早期的《小太陽》、《小貓巴克里》、《觀測站少年》、《未來宅急便》等等，我們嘗試在每一個作品中往前推進一些可能性，韓怡芬、馮偉倫、鐘侑軒、王世玲等幾位團隊核心目標不曾改變。即使如此，我們都知道《八戒》是一座巨大的高牆，我們除了做好心理準備之外，還需要更多好手。

於是我們向宇宙發出訊號，誠心地祈禱，《八戒》受到了監製Bruno Felix與湯昇榮的協助，劇本階段加入了日本編劇高橋奈津子，深刻了片中的夥伴情節；前期設計獲得

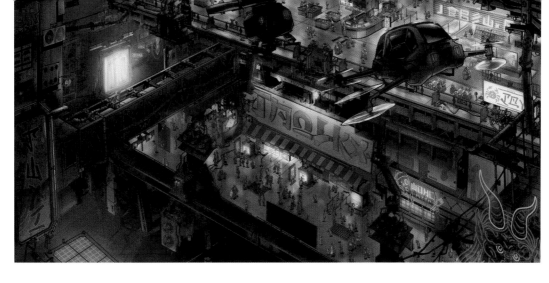

幾位台灣頂尖的藝術家加入,包括邱志峻、簡志嘉、陳宗良、程威誌等,讓人物與世界觀細節豐富;中期王俊雄率領砌禾數位團隊並肩同行,完成了精彩的角色表演與特效;後期不僅解孟儒果斷又溫柔的剪輯敘事,音樂陳建騏、音效蔡瀚陞讓聲部更加動人之外,還邀請了魏如萱擔任主題曲的演唱。除此之外,許光漢、劉冠廷、邵雨薇、庾澄慶、庹宗華、鍾欣凌、展榮、展瑞等更是不計代價友情相挺,在配音指導連思宇與林協忠的帶領之下,讓角色的聲音表演到達頂峰。現在回頭看,這真的是不可思議的組合,其中更有許多動畫同業在困難時候伸出援手,甚至實踐大學師生的協力,何其有幸。宇宙帶來的緣分,讓我們每一刻心懷感激。

八戒是我在《西遊記》裡最喜歡的角色,比較起三藏的理想主義,或是悟空的英雄主義,他最像是我們一般人。在宛如公路電影的人生旅程裡,很多時候想要放棄,想要偷懶,想要休息一下,是個現實主義者。那很好,不需要非得要第一名,當個二師兄也沒什麼不好的,沿途風光往往比目的地來的精彩,累了,就讓自己喘口氣。只要相信自己,能夠知道真正重要的是什麼就好了。

《八戒》在電影製作過程中,除了將原著裡的觀點、人物關係、核心思維進行轉化之外,在長生不死與輪迴的題目中,我們做了壽命可轉換的假設,也討論新與舊的相對。最困難的還有整個世界觀的呈現。在吳承恩是未來書寫的想象中,如何將科幻世界與古典神話進行映射。因此從角色的推敲、動畫空間的堆疊、生活邏輯、載具運行等等,我們利用圖稿逐一具體化,從初稿到定稿,從定稿到3D模型,建構了龐大的虛構空間;從劇本到分鏡腳本,從分鏡腳本到動態腳本、色彩腳本。而這些切片,都在本書中逐一呈現,記錄了《八戒》團隊在這長達七年的路上風景。如果能夠讓讀者一窺影像背後,從點子到實踐,或給予未來有興趣創作動畫者一些參考,那就太好了。

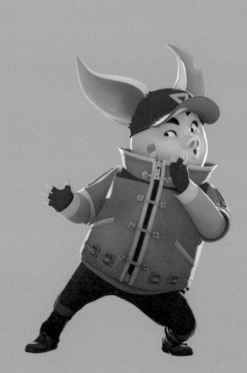

PIGSY

從零開始的決戰旅程

台灣原創動畫電影《八戒》，由兔子創意股份有限公司、砌合數位動畫股份有限公司、台灣大哥大My Video、合影視有限合夥聯合出品；金獎導演邱立偉攜手金牌監製湯昇榮聯手打造。故事靈感取材自亞洲著名的古典小說《西遊記》，選擇故事中最平凡的豬八戒作為主角，細緻的作畫功力加上超開展的科幻冒險劇情，堪稱是近十年來最強的台灣動畫電影，除了勇奪第60屆金馬獎最佳動畫長片，更橫掃國際影展多項大獎，包括美國IIFA國際獨立影展白金獎、美國DOFIFF景深國際影展傑出獎、法國The Animation Studio Festival最佳動畫長片、義大利佛羅倫斯影展最佳動畫等獎項肯定，亦入選洛杉磯動畫電影節、英國愛丁堡國際電影節影展競賽單元，成績斐然。

八戒
P I G S Y

匈牙利　匈牙利樂園影展（Paradise Film Festival）OFFICIAL SELECTION　入圍

美國　IIFA 國際獨立影展（International Independent Film Awards）Platinum Award Winners　白金獎

美國　DOFIFF 景深國際影展（Depth of Field International Film Festival, DOFIFF）OUTSTANDING EXCELLENCE　傑出獎

巴西　動畫宇宙節（AnimaVerso Fest 2023）Best Feature Film 最佳動畫長片／ Best Script 最佳劇本／
　　　　Best Art Direction 最佳美術設計／ Best Sound Effects 最佳音效／ Best Visual Effects 最佳視覺效果

美國　洛杉磯動畫影展（LOS ANGELES ANIMATED FILM FESTIVAL）OFFICIAL SELECTION　入圍

法國　動畫工作室節（The Animation Studio Festival）BEST FEATURE　最佳動畫長片

義大利　佛羅倫斯國際獨立影展（Florence International Film Festival - Indie）BEST ANIMATION　最佳動畫長片

美國　洛杉磯電影獎（Los Angeles Film Awards）BEST ANIMATION　最佳動畫長片

英國　愛丁堡獨立電影節（FFI EDINBURGH）OFFICIAL SELECTION　入圍

美國　洛杉磯動畫節（Los Angeles Animation Festival）Honorable Mention　榮譽提及

英國　英國國際影展（British International Film Festival）OFFICIAL SELECTION　入圍

台灣　金馬獎（Golden Horse Awards）BEST ANIMATION　最佳動畫長片

台灣　2024 台灣國際兒童影展（Taiwan Int'l Children's Film Festival）Taiwan Awards　入圍

土耳其　東歐國際電影獎（Eastern Europe International Movie Awards）OFFICIAL SELECTION　入圍

西班牙　馬德里獨立影展（Madrid Indie Film Festival）OFFICIAL SELECTION　入圍／ BEST DIRECTOR NOMINEE　最佳導演提名

美國　紐約冬季國際影展（NYCs Winter Film Awards International Film Festival）BEST ANIMATION　最佳動畫片

義大利　義大利歐斯提雅國際影展（OSTIA INTERNATIONAL FILM FESTIVAL）BEST ANIMATION　最佳動畫長片

杜拜　杜拜國際影展（Dubai International Film Festival, DUBIFF）Honorable Mention　榮譽提及

葡萄牙　莫斯特拉里斯本動畫影展（MONSTRA Lisbon Animation Festival）OFFICIAL SELECTION　入圍

英國　英國緯度電影獎（Latitude Film Awards）BEST ANIMATION　最佳動畫長片

義大利　米蘭獨立電影獎（Milan Independent Film Awards）Best ANIMATION　最佳動畫長片

加拿大　溫哥華國際電影獎（Vancouver International Movie Awards）BEST ANIMATION　最佳動畫長片

英國　利物浦獨立電影獎（Liverpool Indie Awards）BEST ANIMATION　最佳動畫長片

智利　聖地牙哥影展（Festival de Largosy Cortos de Santiago Largometraje Ficción）OFFICIAL SELECTION　敘事長片入選

日本　新潟國際動畫影展（Niigata International Animation Film Festival）Trend of the world 單元　觀摩片

象牙海岸　阿必尚動畫影展（Abidjan Animated Film Festival）BEST ANIMATION　入圍

比利時　2004 活動影像節（Moving Pictures Festival 2024）BEST ANIMATION　最佳動畫長片

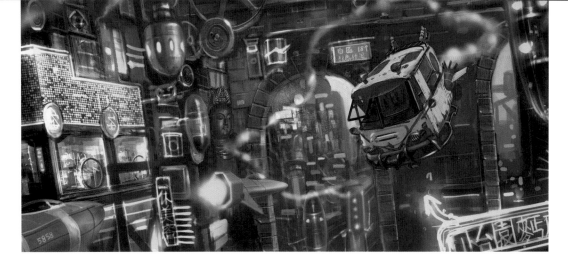

以時間換取空間 解鎖未知

在《西遊記》中找到新的視角，
八戒的故事在導演邱立偉的腦中萌發著。
只不過「無中生有」的過程，更需要監製湯昇榮的運籌帷幄。

時間推回2017年，邱立偉在醞釀八戒動畫電影。某日，邱立偉正式提出邀約，希望由湯昇榮擔任監製，就這樣開啟了《八戒》的旅程，從劇本到資金、配音演員到音樂，每一個細節都有監製的用心。

「動畫的世界有很大的魅力」，但動畫電影需要更多工作時間，而且市場對動畫片的熟悉度、信任度不足，相對地，緊迫的資金成為困難的事，因此湯昇榮決定以時間換取空間，用很長的時間來解決一步步的問題，「有多少資源可以做下去？」、「有什麼方法可以讓投資者願意相信？」、「有什麼方可以讓觀眾願意進電影院？」，前前後後要思考、處理非常多又細瑣鎖雜碎，同時又充滿未知的問題，比起一般電影的監製、拍攝工作，難上許多。

用配音與音樂 匯集精彩樣貌

在配音選角上，湯昇榮在一開始就設定「華麗的配音卡司」，希望藉由強而有力的配音明星，讓八戒動畫電影更有可看性。湯昇榮說，有些明星是曾經有合作經驗的，有些是經人介紹，也有些是「曉以大義」，告訴他們「這是台灣最棒的動畫電影」，一步一步邀請堅強的配音卡司進來參與。深深感到「這是華語明星對台灣動畫片最強大的支持」，在配音過程中，也看到配音明星非常亮眼的表現，紛紛開發出不同的聲線

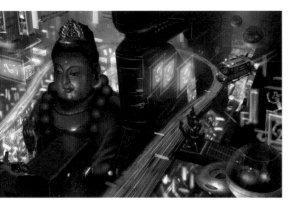

表演，創造更多不同的可能性，匯集形成《八戒》精彩的樣貌。

電影配樂上，與知名音樂人陳建騏老師合作，揉合復古與未來的元素，為《八戒》創造了一系列的音樂，更為主角八戒的打造收錄五首歌曲的電影原聲帶，在詞曲中深刻描述八戒的心情，更用復古、舞曲的概念，創造一個很新穎的音樂世界，而葛大衛老師和陳建騏老師合作的片尾曲，更有一種東方的神秘感，卻又不失八戒動畫電影想要傳達的娛樂性，「片尾曲揚起的時候，確實很有畫龍點睛的味道」。

創造前所未見的視覺豐富性

當湯昇榮看到最後剪接的時候，覺得十分感動，「一方面導演堅持了很多年，想盡各種辦法要做到最好，同時有強大的團隊組合，希望能做到台灣動畫影片的再次突破，各個環節我們都不放棄」，甚至到了要做最後完成帶時，團隊對影片中的某些橋段提出不同的想法，導演還是花了一個多月的時間，重新調整，「努力不懈、永不妥協，我覺得這是令人佩服的事情」。

視覺上的豐富性，是這部八戒動畫電影的一大魅力，透過動畫創造了我們從來沒有想像過的未來世界。動畫影片中可以看見想像世界中的未來元素、各種建築，也將桃園、台中、台南三地現實世界中的在地風情融入故事情景，大幅提升八戒動畫電影的可看性。

《八戒》是一大群人、一段長時間的醞釀努力，
從開發、行銷，到每一位藝術家、技術人員的全力投入，
台灣人都應該為這部片感到驕傲。

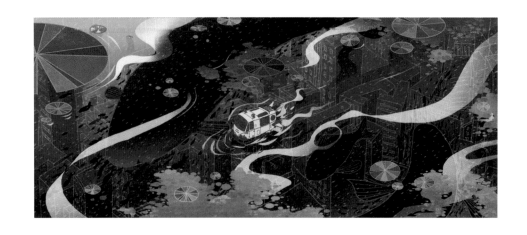

「從小著迷於日本動畫、美國動畫的我們，開始意識到：
必須放下對他們的仰慕，我們才可以真正做出一部可以和他們競爭的作品。」
導演邱立偉在第60屆金馬獎頒獎典禮的舞台上，
手握「最佳動畫長片」的金馬獎座，娓娓述說自己的初心。

138240格的精雕

24格一秒，是動畫的生產單位，完成一部96分鐘的動畫電影，需要龐大團隊、無數日夜的伏案努力，從概念發想、劇本開發、分鏡劇本、動作設計、歌舞編排、繪製、演員配音到最後確認版本，《八戒》是一趟聚集300位工作人員，耗時六年的旅程。

2017年，《八戒》進行前期開發，同年入圍金馬創投，並在新加坡亞洲電視論壇及亞洲交易市場展首屆動畫創投競賽獲獎，並與荷蘭製作公司Submarine合作，共同負責劇本開發，計畫將《八戒》行銷至歐洲市場。

東西方跨國合作 瞄準全球市場

歷經四位編劇，在前期的劇本討論歷時良久，初代編劇是由來自日本的知名編劇高橋奈津子擔任，爾後美國夢工廠的創意長也加入參與，後來知名劇場編導蘇洋徵和美籍華裔編劇王保權加入團隊。

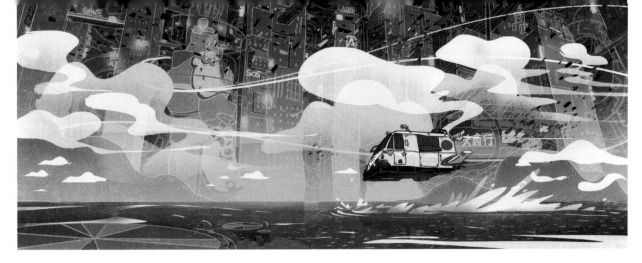

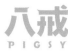
為了讓《八戒》行銷到世界各國,必須以淺顯易懂的方式向觀眾傳達,並符合電影的科幻背景。劇本創作過程容納了各方意見,在角色的設定上,荷蘭方提出「角色性別族裔平衡」的概念,因此將傳統《西遊記》中沙悟淨的角色,由男性轉為「女性機器人小淨」,並成為團隊中關鍵的一角。

在劇本討論過程中,荷蘭方也曾建議在劇本前半段隱藏牛魔王的反派性格,給觀眾一個反轉的驚喜,但是熟悉《西遊記》故事的華語觀眾,無人不知牛魔王的反派角色,因此編劇團隊為了讓「牛魔王如何成為反派角色的心路歷程」有更多著墨,增加懸疑感,讓牛魔王角色的動機更被觀眾接受,角色性格也更為立體。

永不妥協 追求完美

為了追求完美,劇本陸續滾動式調整,甚至到了混音階段還在調整分鏡。在「八戒得知可以去新世界」的時刻,負責為八戒配音的許光漢,以聲音完美詮釋了瞬間的欣喜若狂。原本的動畫鏡頭並非八戒的特寫,但因為許光漢的聲音,導演立刻請動畫團隊製作一顆特寫,來搭配恰如其分的聲音演出。這樣的「滾動式調整」不斷發生。

邱立偉導演在金馬獎頒獎典禮上說:
「我要特別謝謝《八戒》有一群努力不懈、永不妥協的藝術家,
在每一個環節,努力做到最好,做出一部台灣從來沒有見過的動畫電影」。

《西遊記》是一部在亞洲非常著名的古典奇幻小說，內容是關於唐三藏與他的徒弟前往天竺取經的冒險。這段旅途跋山涉水中、許多妖魔都渴望能吃唐三藏的肉，因為吃下之後能長生不死。

"Journey to the West" is a famous fantasy classic in Asia. It's about a Buddhist monk Tan Sanzang. He travels west to India with his followers in search of holy scriptures. In the long journey, many devils want to eat him for eternal life.

但是，我們的故事不是講猴子王如何勇猛保護團隊，而是關於 Pigsy
並且，我們假設這個古老的神話，其實描述的是未來。

But, our story is not about how Monkey King protects the group. It's about Pigsy. We also imagine this ancient myth actually describes about the future.

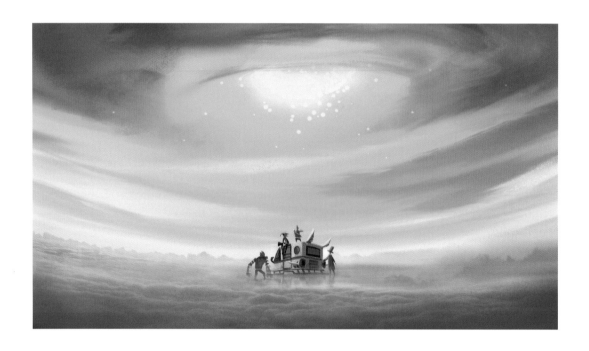

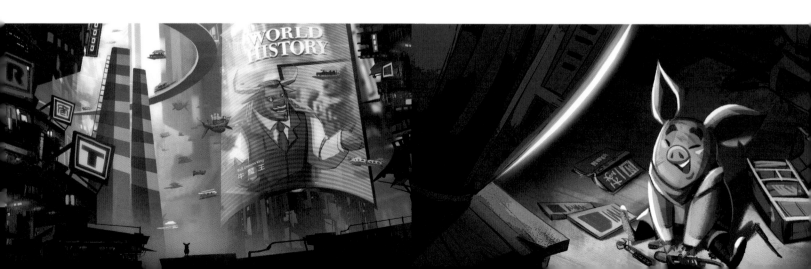

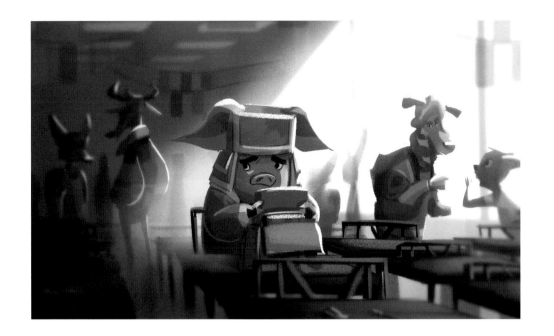

八戒是一個有著街頭智慧，但卻常常把事情搞砸的魯蛇。
Pigsy is a street-smart loser who often messes things up.

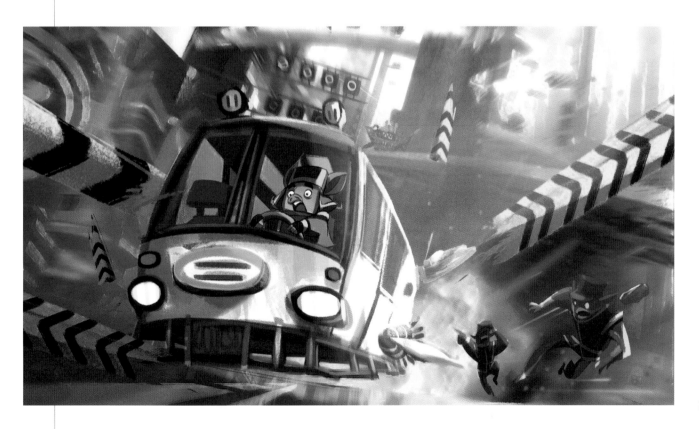

沒想到這一天，他居然被選進了象徵成功人士的新世界，他終於能讓奶奶為他感到驕傲了；

One day, he is chosen to enter the new world, to become a symbol of success. He can finally make grandma proud.

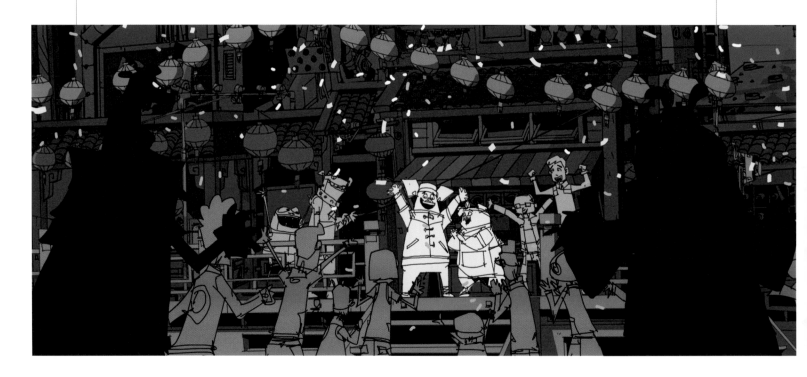

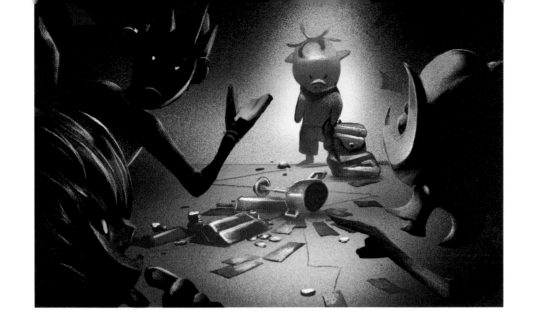

但是高興沒多久，才被告知這一切是搞錯了。

Soon after, though, it turns out to be a mistake.

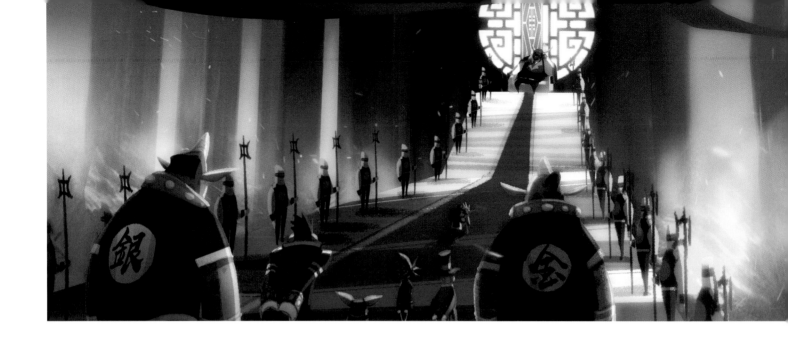

不想再被當作笑話的八戒，接受了牛魔王的秘密約定，

Pigsy does not want to be treated as a joke anymore. He makes a secret deal with Bull Demon King.

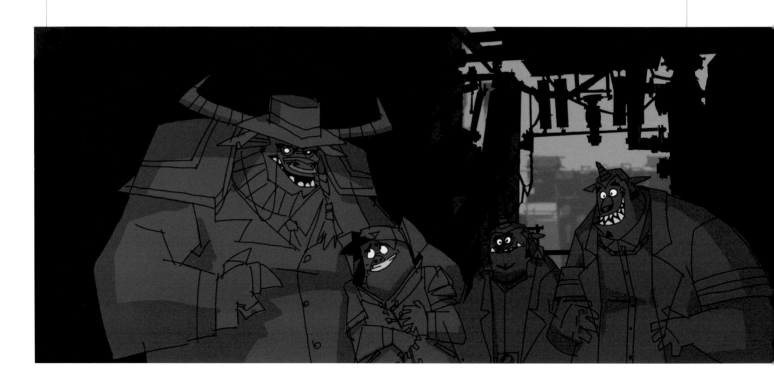

他臥底在三藏的團隊中竊取資訊，協助牛魔王的永生計劃，以換取進入新世界的秘密管道。

He stays in Sanzang's group, and gives the information to Bull Demon King who wants to achieve eternal life. In exchange for information Bull Demon King promises to show him a secret passage to the new world.

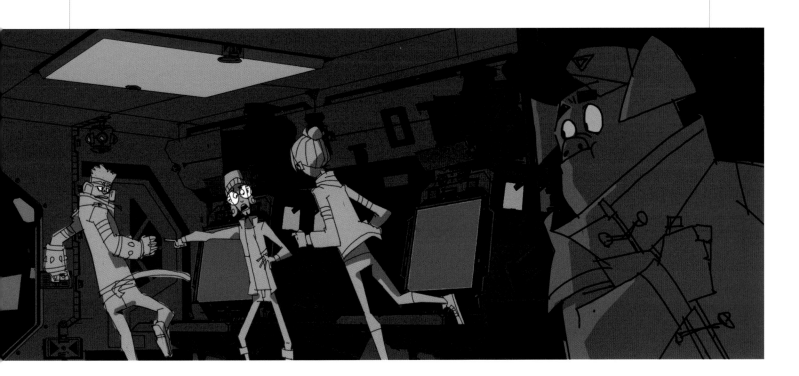

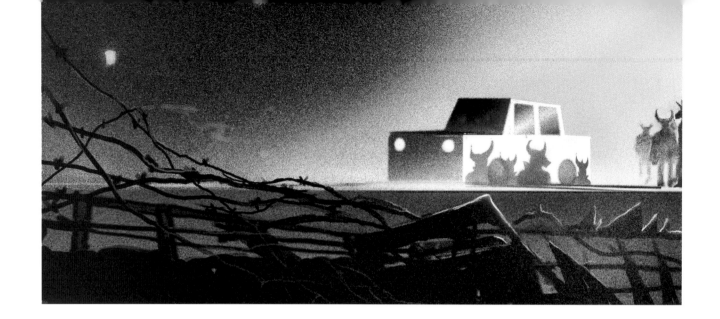

就在八戒成功完成任務的同時，才發現牛魔王的永生計畫，將會奪走許多人的壽命，
其中，居然還包括自己的奶奶。

As Pigsy completes his tasks, he discovers that Bull Demon King will take many people's
lives in order to achieve immortality. Even his grandma is in danger.

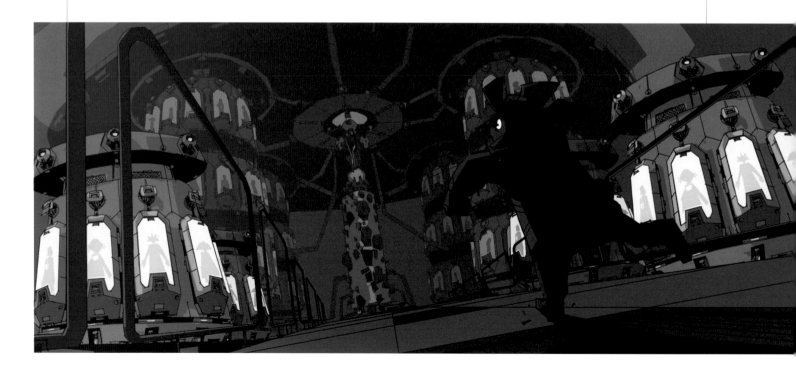

他必須付出全力與夥伴一起阻止這一切，救回三藏、奶奶與所有人。

He must do everything in his power to stop this together with his partners. He must save Sanzang, grandma, and everyone else.

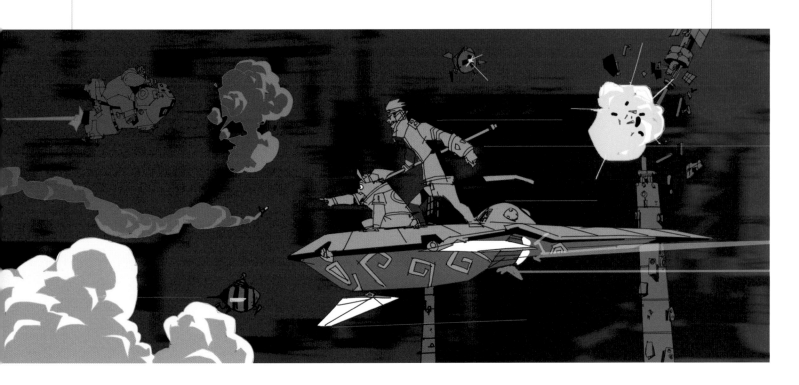

八戒

懶惰、散漫、滑頭也有著街頭智慧的八戒，生活在擁擠狹窄的舊城區公寓，他沒有自己的房間，客廳常常擠滿了串門子的鄰居，甚至食物都被隔壁小孩七手八腳瓜分。他羨慕著新世界的一切，不僅是那裡有最新最好與最美的事物，更聚焦了所有人崇拜的眼神。成為「新世界」的一份子是他的夢想，是他以為的幸福。共重要的是，去了象徵成功人士的新世界，他就終於可以讓奶奶為他驕傲。然而他的成績不足以被系統挑選。在他以為美好生活將永遠無法實現的時候，牛魔王的提議讓他有機會夢想成真。

他用盡一切方法，付出許多代價，完成了牛魔王交代的任務，開始享受新世界的美好待遇的同時，卻發現那裡沒有人可以分享的快樂變了調，獨自享受的美食也失去味道，他這才發現曾經不在意的一切是多麼重要。最初他亟欲離開的舊城區，成為他心裡的最後歸宿。他也終於明白，什麼才是真正的幸福。

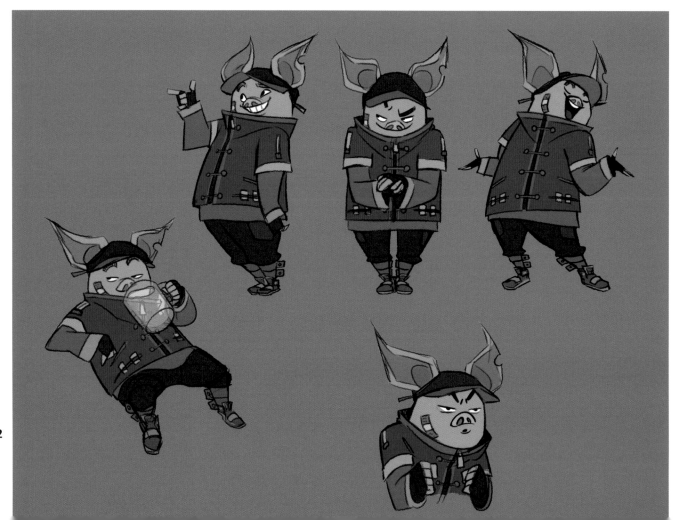

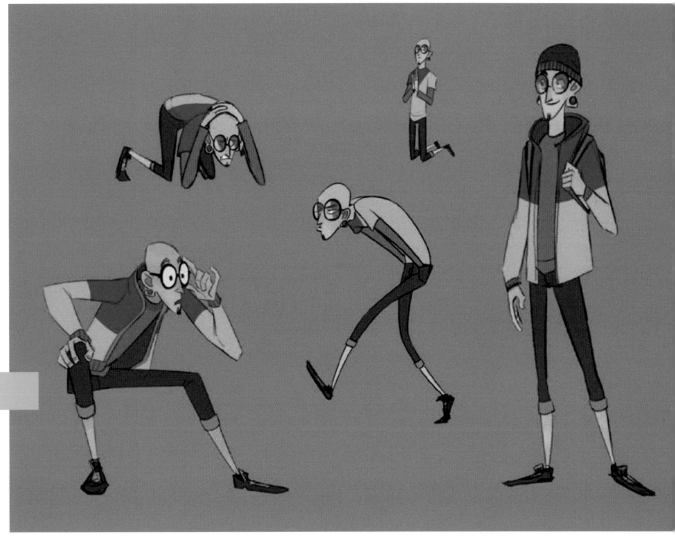

三藏

有著深度近視的涅槃系統總設計師。他為了不斷改善這個世界，提出了新世界計畫，目標是打造一個更為先進、科技、舒適與更美麗的環境。他需要能付出貢獻的人共同參與，因此，他依照「貢獻指數」來挑選進入新世界的人，由這些人繼續往上創造更新的世界。

然而經歷了一切之後，他最後發現原來的標準，或許讓系統挑選出能夠貢獻新世界的人，進而創造出更好的新世界。然而，這個只著重在貢獻程度的機制，卻淘汰了許多善良且充滿幸福的人們。他意識到即使有了最先進的設備，最高品質的住宅，是無法創造出幸福的新世界。幸福的新世界必須是懂得幸福的人才能創造。因此，世界的發展不再只聚焦在新世界，而是每個角落。

八戒
PIGSY

主要角色

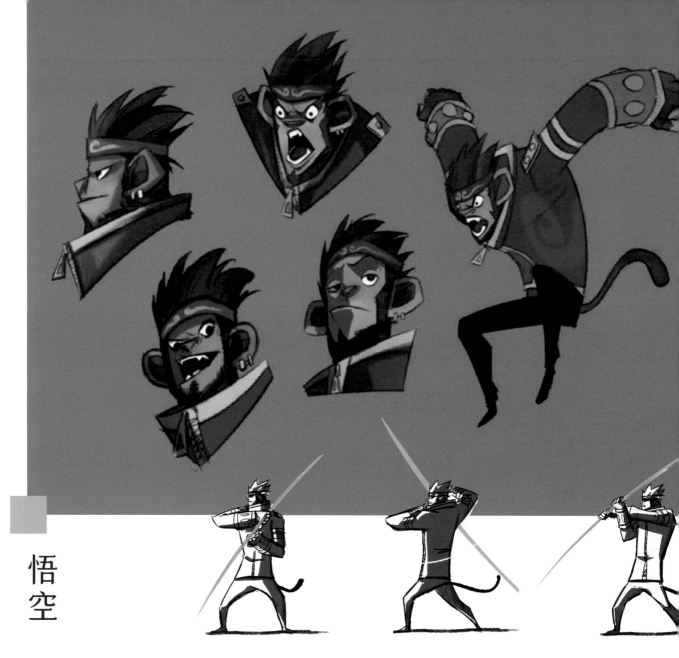

悟空

悟空是涅槃企業武功高強的護衛隊隊長。他是從小在舊城長大的孤兒,沒有父母的悟空從小飽受欺凌,因此對拋棄他的父母懷有很深的成見。悟空因為自己嘗過孤立無援的感覺,所以只要看到有人被欺負或被拋棄就會義憤填膺地出手相助,也使得他與被老主人拋棄的小淨特別投緣。悟空從小夢想著能有自己的家和家人,但為了掩飾自己內心的不安全感總是表現得冷漠、嚴厲,一直到遇上三藏、小淨和八戒時才真正卸下心防,並在與他們共同調查的旅程中找到歸屬感。

最終,當八戒指責悟空,「三藏把你當作自己的家人,但你卻賭氣離開讓他獨自面對牛魔王的脅迫,你不也成為自己最厭惡的那個人嗎?」悟空面對八戒的當頭棒喝,決定放下自己過去的遺憾並為了這群新的家人而戰。

小淨

八戒
PIGSY

她是舊款的看護型機器人，時常因為過於老舊而短暫當機靜止。她20多年來負責照料老主人生活起居。老主人被選入新世界，而她舊了，比不上現在的任何機種，被遺留在舊城區。換句話說，她的存在已經沒有必要，也失去意義了。她的同伴都是這類陪伴型的機器人，有的是保姆，有的是機器寵物，直到有一天，因為老人過世或是功能被新款取代，他們不再被維修，也沒有零件替換，只能等著一切結束。

她堅信到新世界的老主人一定還需要她，因此想盡辦法希望能到新世界與老主人重逢。然而，機器人同伴臨終前告訴她，即使重逢，老主人也可能不需要她了。過去的陪伴，在當下彼此的需要，才是最重要的。她因此不再執著，珍藏所有回憶成為自己"生命"的一部分。最終，她在千鈞一髮之際，捨身救了八戒，並以自己服侍老主人的心情，告訴八戒要珍惜關心自己的人。

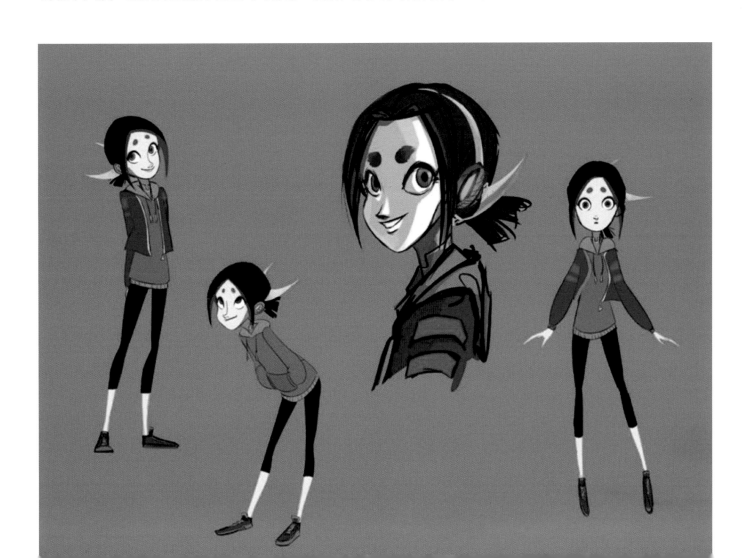

牛魔王

鐵扇建設企業總裁、新世界的建設者、極端的精英主義者。然而隨著時光流逝，他逐漸老去，居然因此被排除在新世界名單之外，使他開始不相信涅槃系統的規則，認為自己才是世界秩序的主宰，追求長生不死及更多的權力。

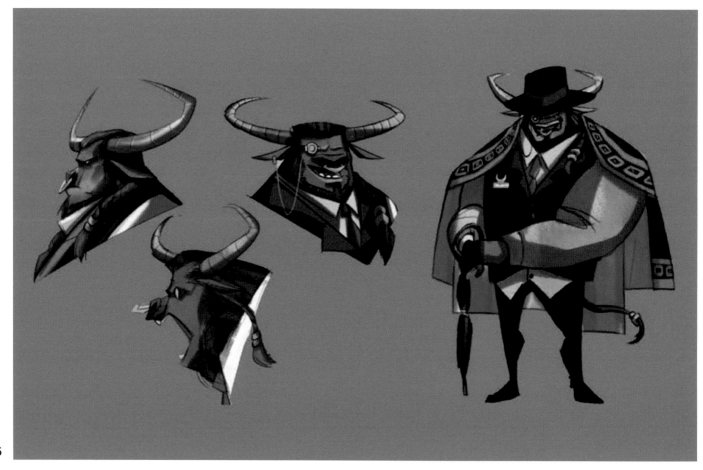

金角、銀角

牛魔王手下充滿喜感的哼哈二將，一搭一唱宛如相聲表演。雖然不是聰明角色，卻用他們的肌肉，忠心耿耿的替牛魔王執行秘密任務，發送神祕小廣告，成就牛魔王的偉大藍圖。

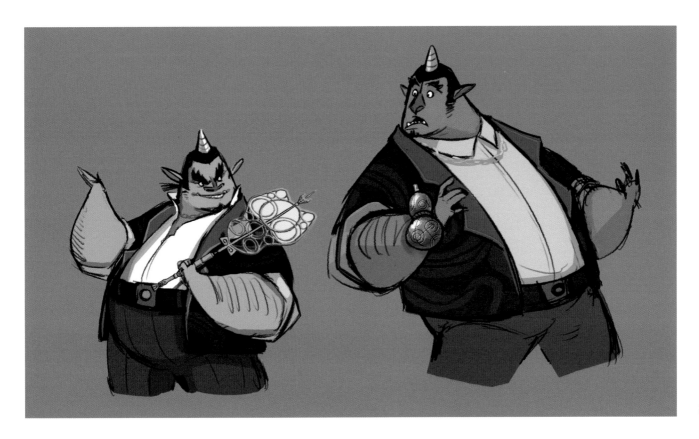

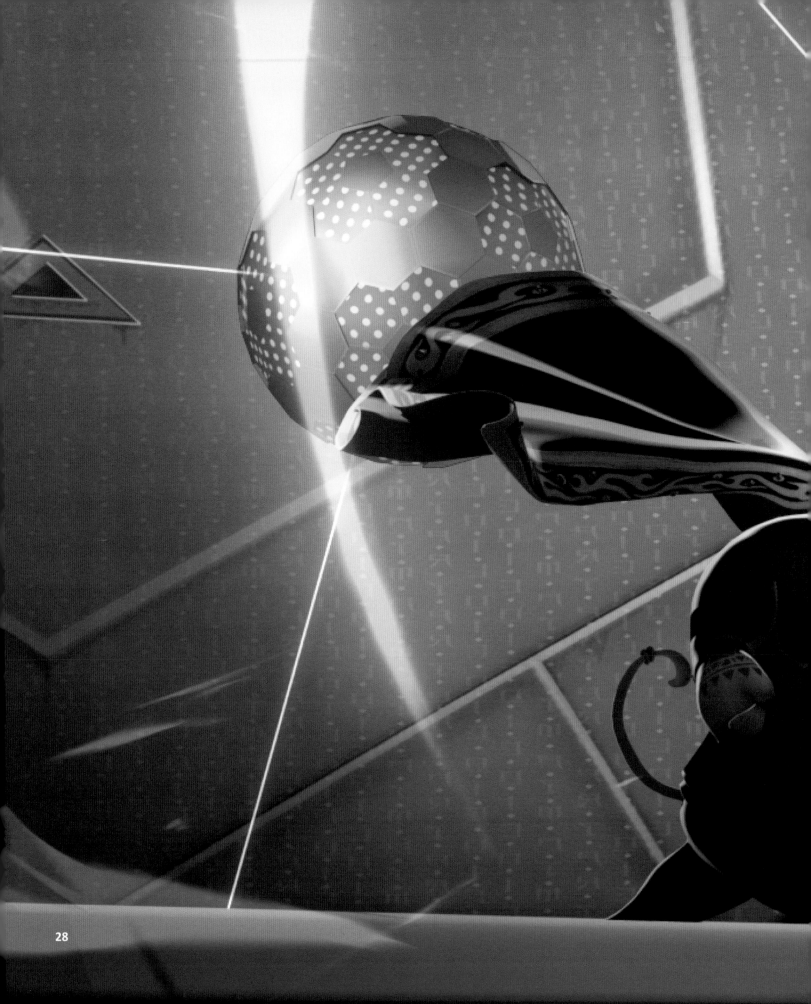

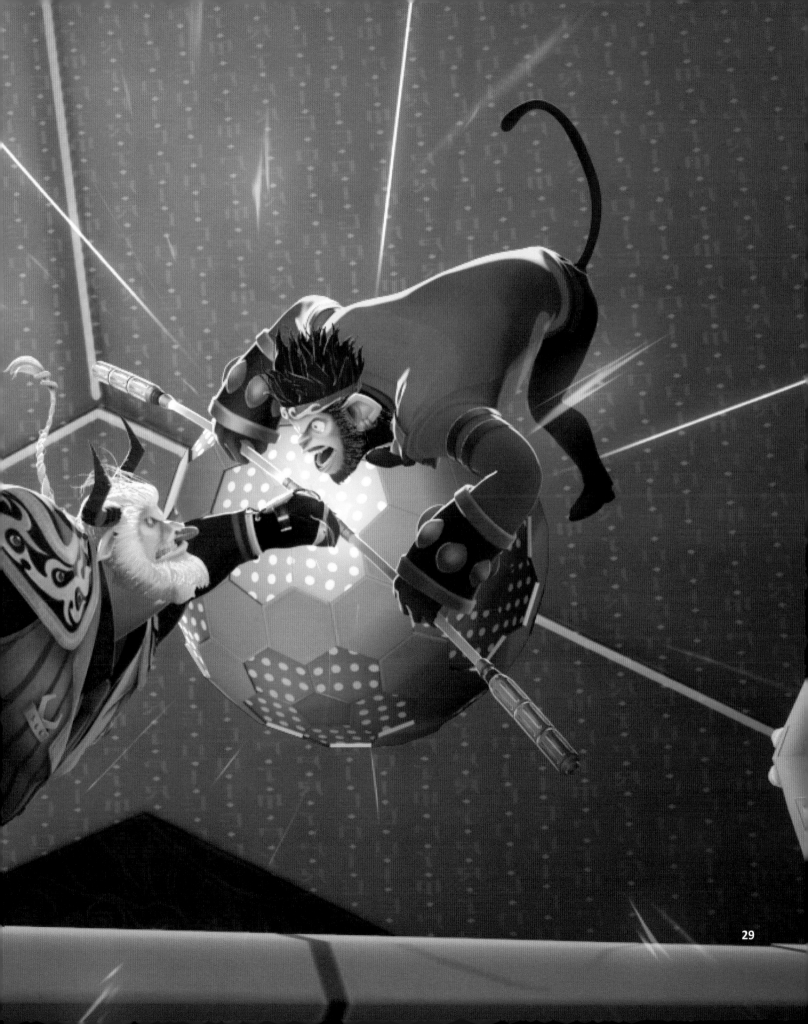

場次：SC37 外舊城 - 生活市集雜景日

△ 悟空帶著三藏在生活市集的低空飛行。

△ 三藏看著通訊器上顯示著訊號微弱的光點。

△ 悟空在幾個轉角撲空，憤怒的盯著四周。

△ 三藏身上響起了警示聲。

三藏：有了！訊號強烈，就在前面！

△ 悟空腳下用力一踩，觳鬥雲的速度加快，像是子彈般的衝過建築物之間，並靈活的閃過一個橫過來的招牌。 三藏重心不穩緊抓著悟空。

△ 悟空控制觳鬥雲，一個甩尾，直接滑進建築物的側邊。

△ 三藏伸出手指著前方，發現在兩個建築物中間，金角的小型飛船正往前飛行。

三藏：那裡！

△ 悟空再提高觳鬥雲的速度，拉近了雙方的距離，悟空大喝一聲，甩出金箍棒。

△ 金角突然快速的拉低水準，閃過了攻擊，並且從後方噴出大量誘導彈。 悟空和三藏前方變得煙霧瀰漫，閃光大作。

△ 悟空不顧前方煙霧，直直衝了進去。

△ 金角找到機會，一聲令下。

金角：就是現在，切斷訊號！

△ 金角手下按下按鈕，發出嗶的一聲。

△ 悟空駕著觳鬥雲衝出煙霧，一個建築卻突然出現在正前方。

三藏：小心！

△ 悟空緊急拉高，觳鬥雲以九十度的角度跟建築物貼平，驚險閃過。

△ 但悟空跟三藏一看，發現金角已經不見蹤影。

三藏：消失了，訊號全都沒了！

△ 悟空露出不甘心的表情。

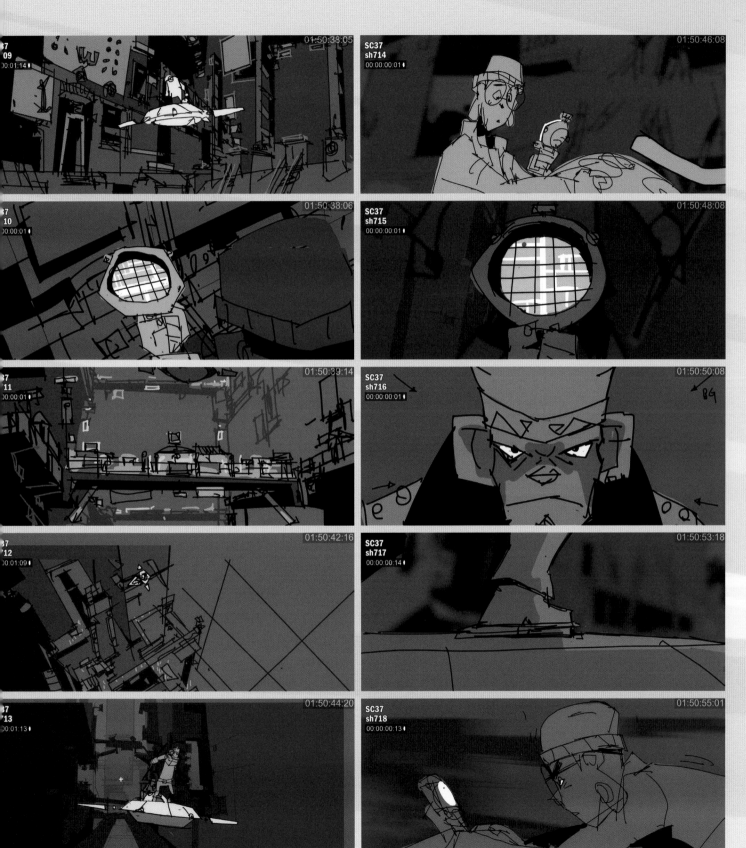

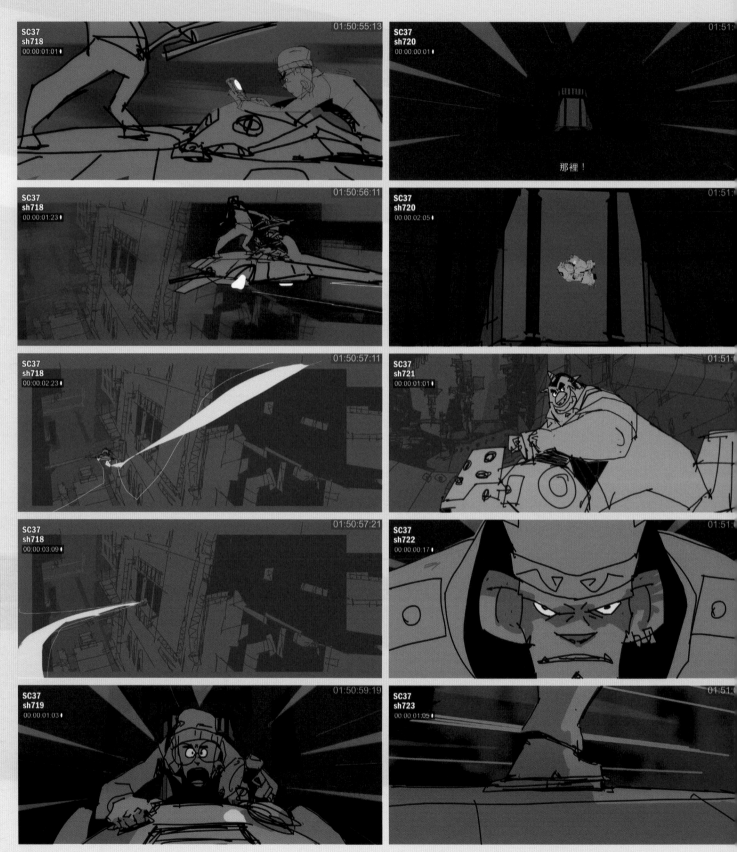

那裡！

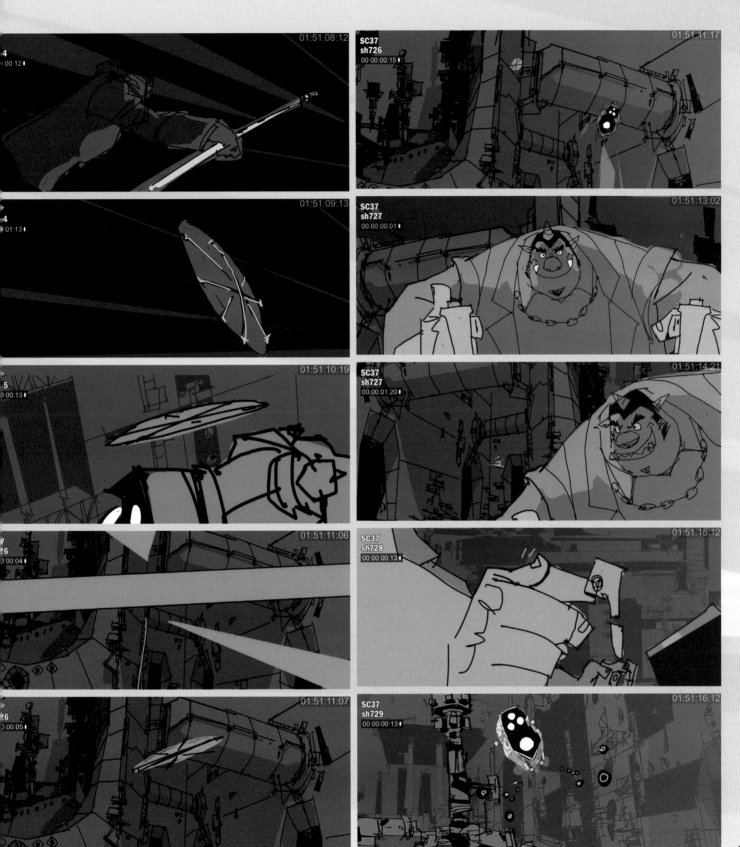

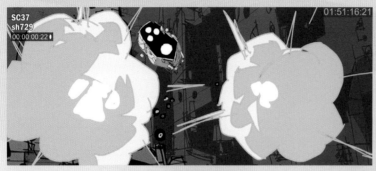

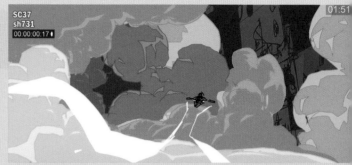

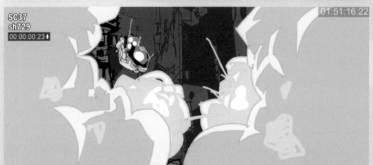

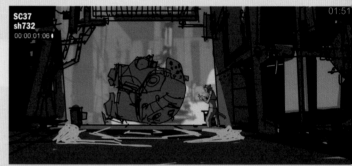

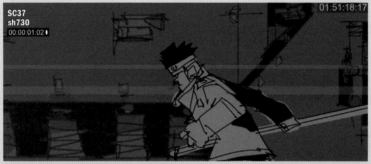

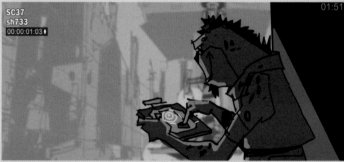

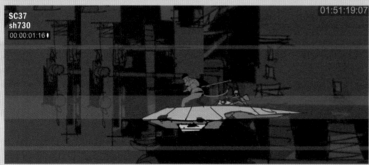

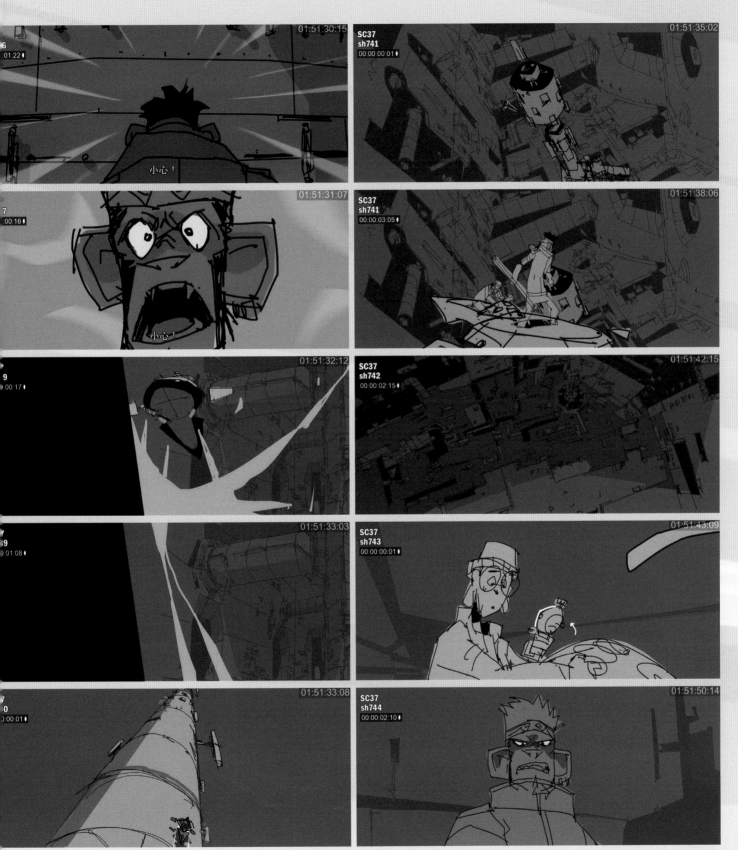

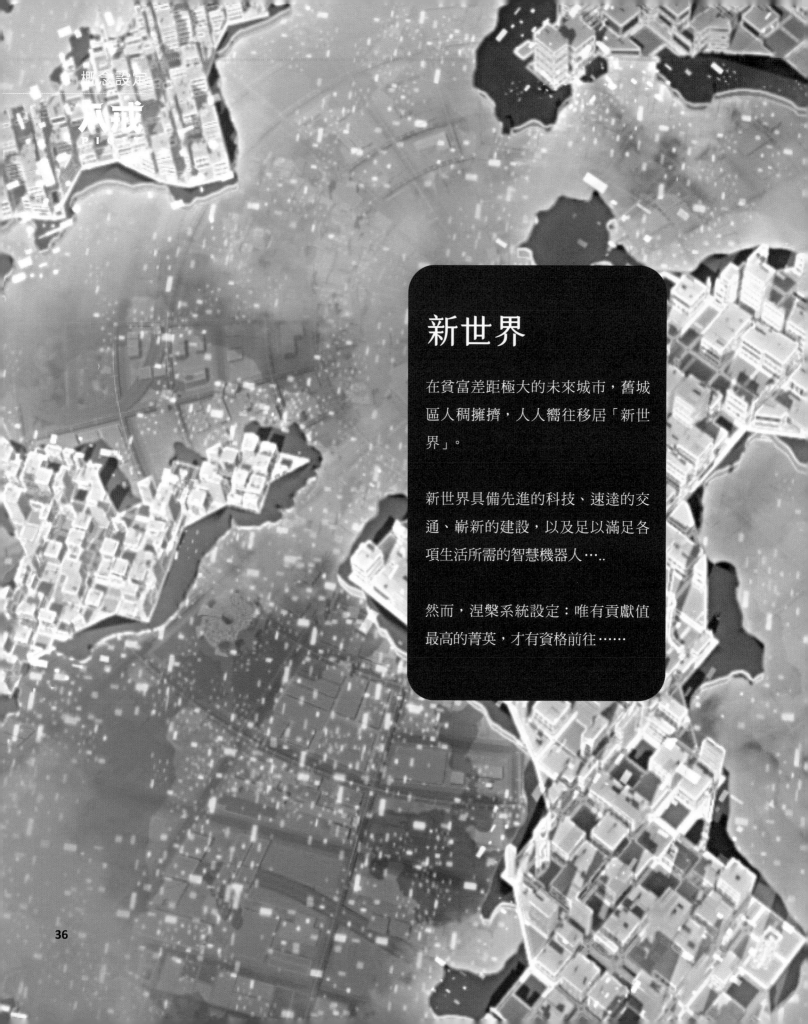

新世界

在貧富差距極大的未來城市，舊城區人稠擁擠，人人嚮往移居「新世界」。

新世界具備先進的科技、速達的交通、嶄新的建設，以及足以滿足各項生活所需的智慧機器人⋯⋯

然而，涅槃系統設定：唯有貢獻值最高的菁英，才有資格前往⋯⋯

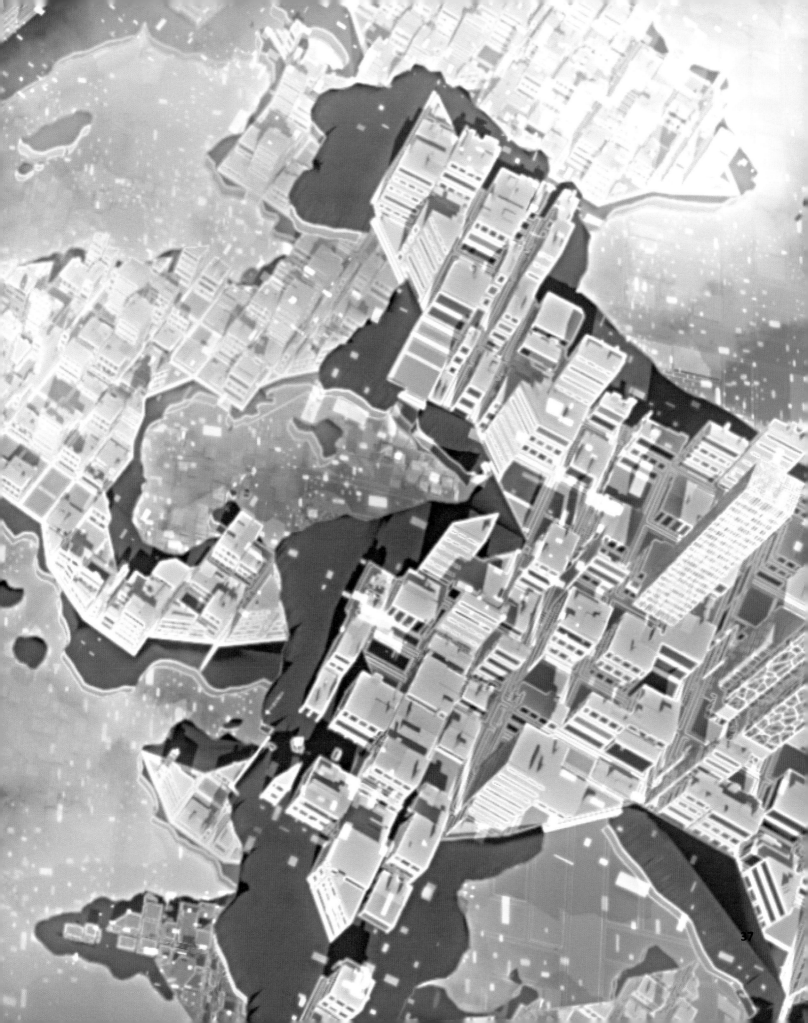

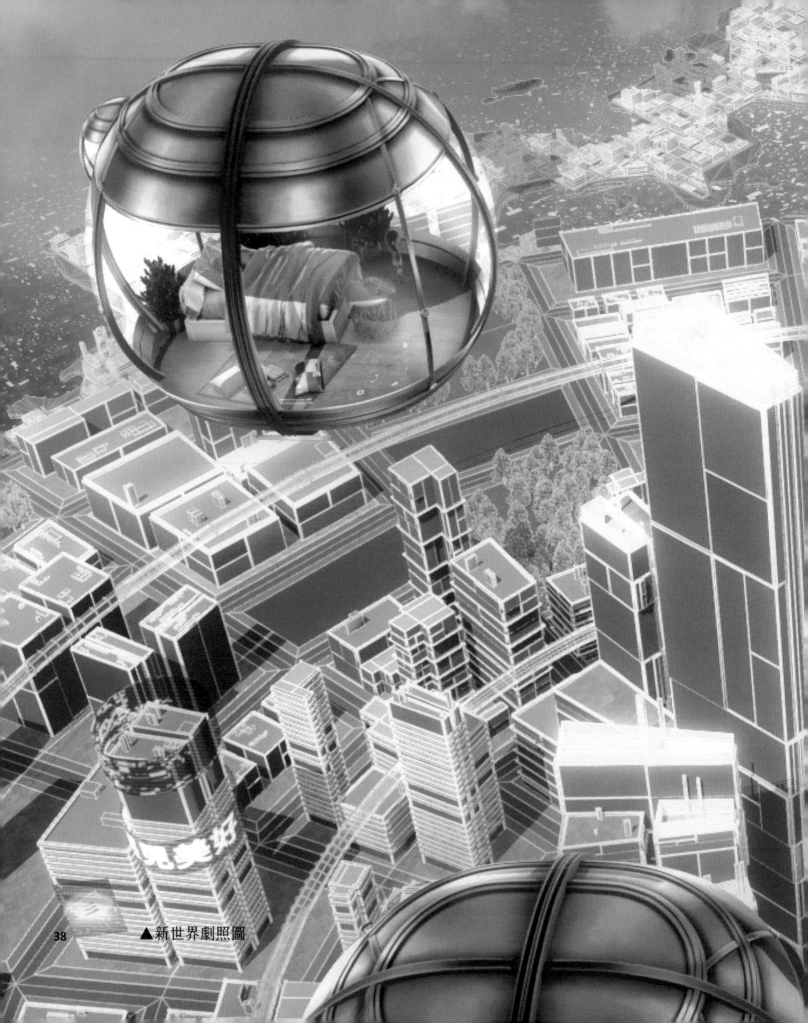

▲新世界劇照圖

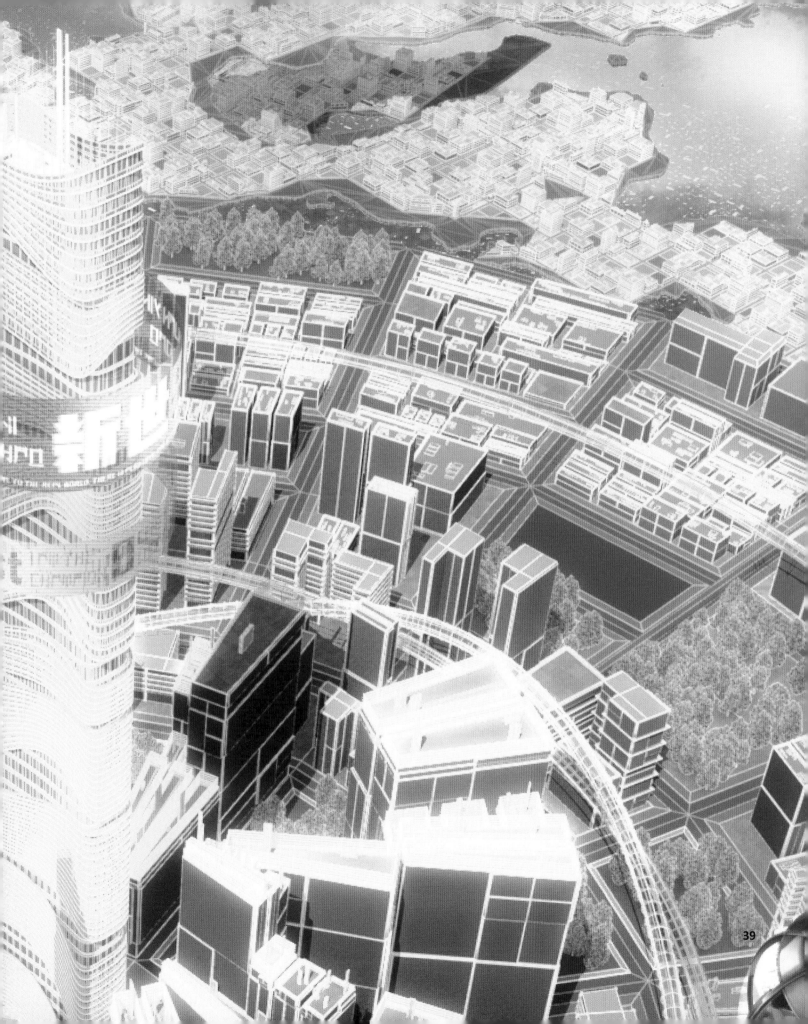

電影中所設定的「新世界」草圖
（下方線稿）與實際劇照（右頁）。

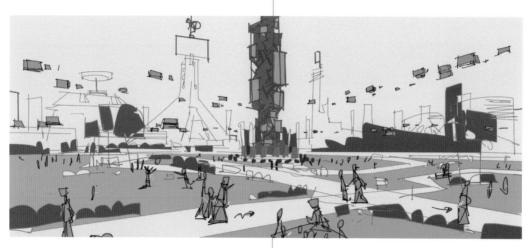

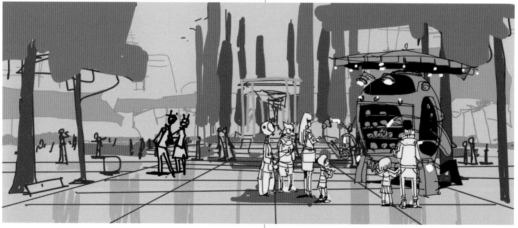

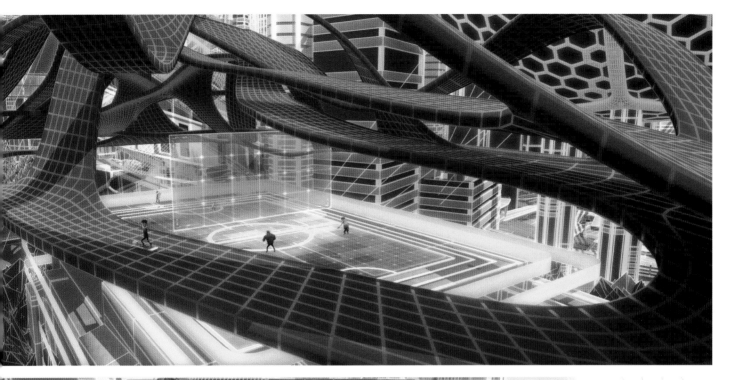

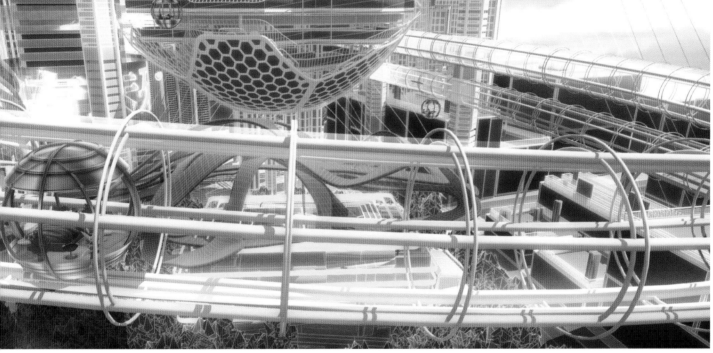

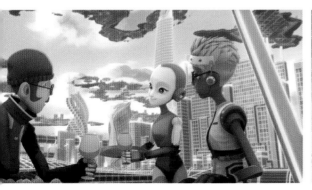

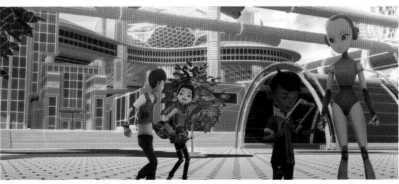

八戒
PIGSY

涅槃企業總部外觀的線稿與完成
劇照。右側線稿放大處為涅槃企
業的防衛砲塔。

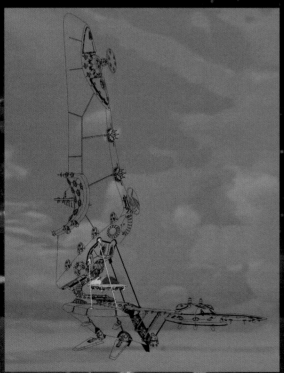

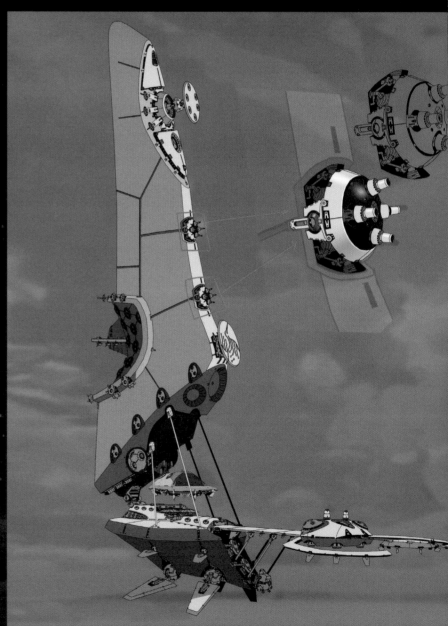

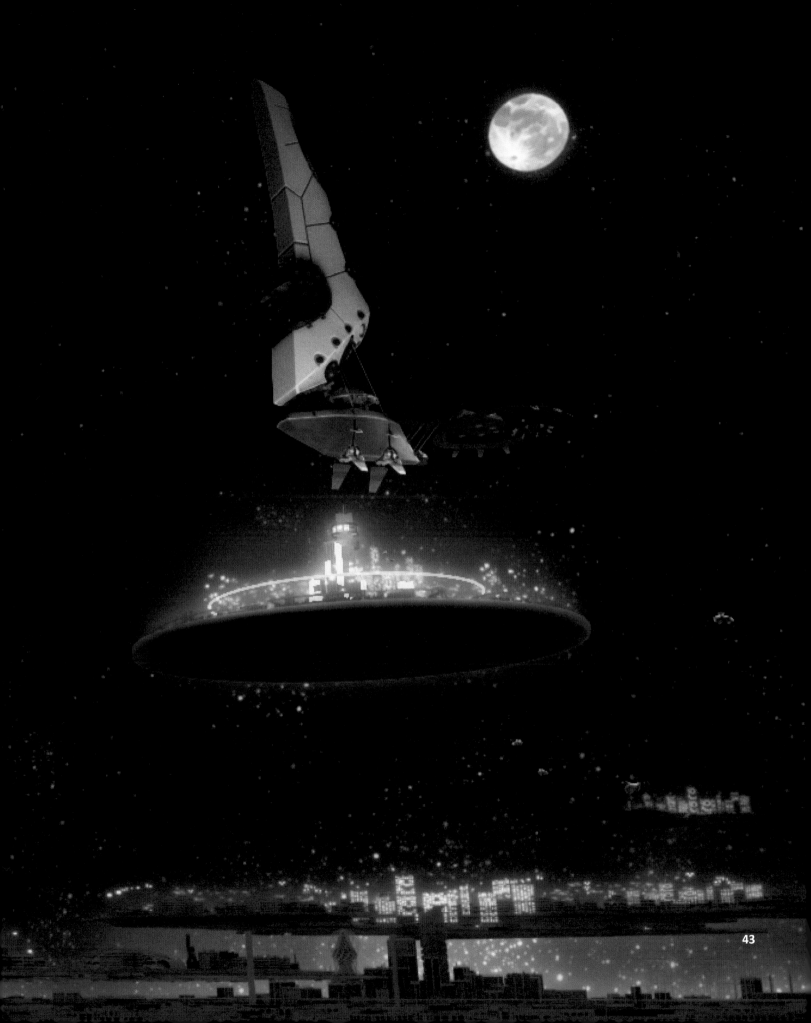

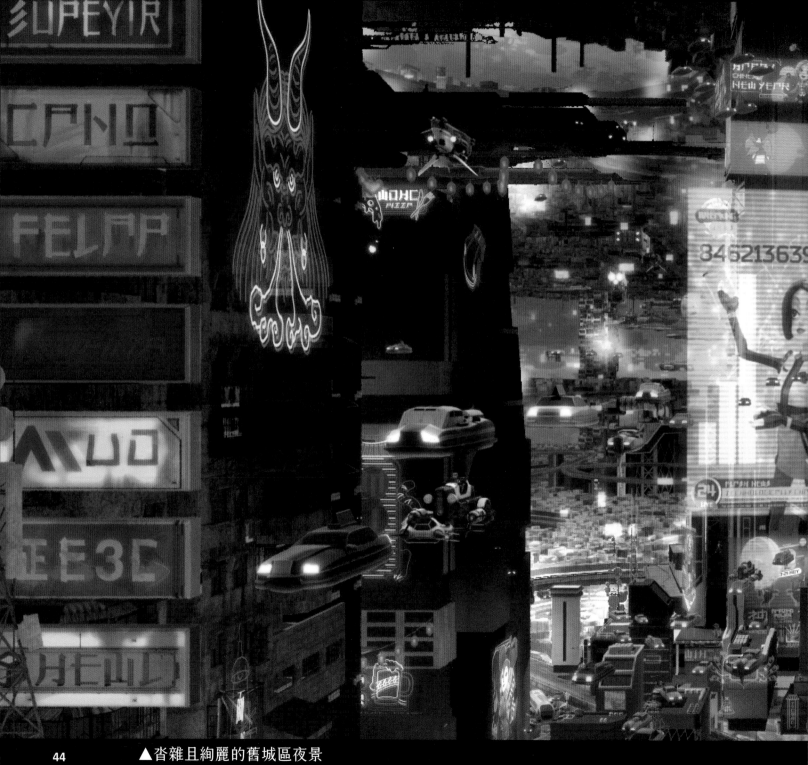

▲沓雜且絢麗的舊城區夜景

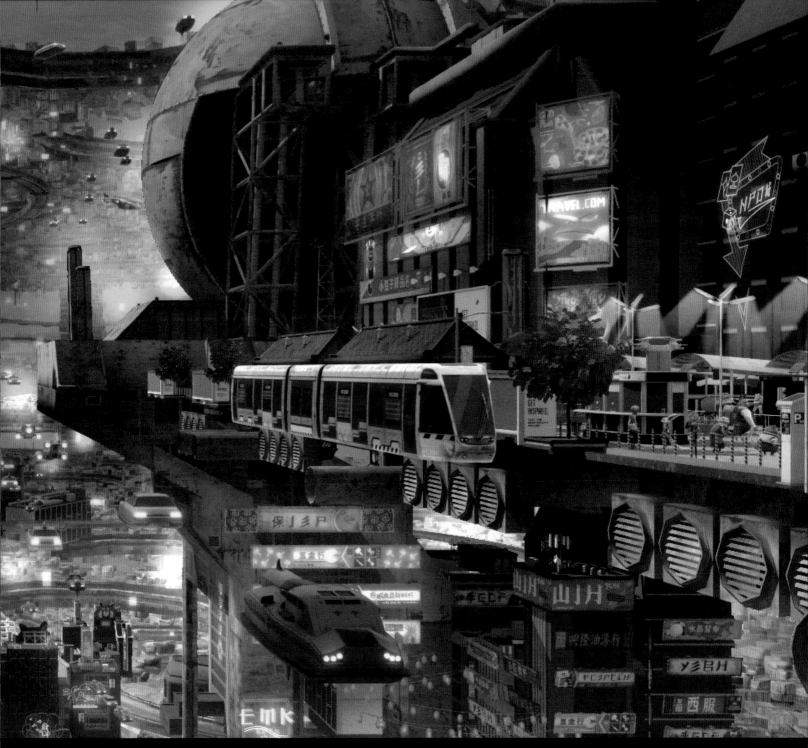

比起寬闊明亮的新世界，舊城區相對人口擁擠、建築參差，稀缺的地表土地，
建物只好一層一層往上蓋。

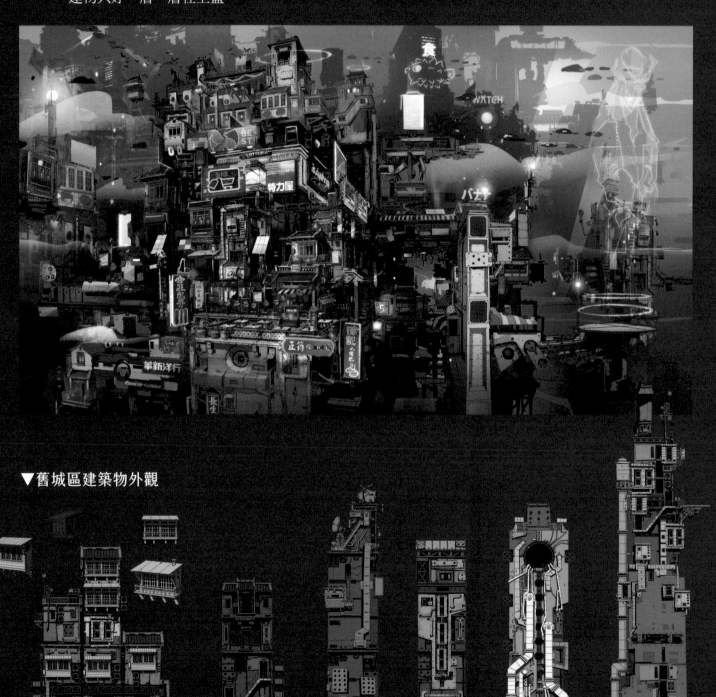

▼舊城區建築物外觀

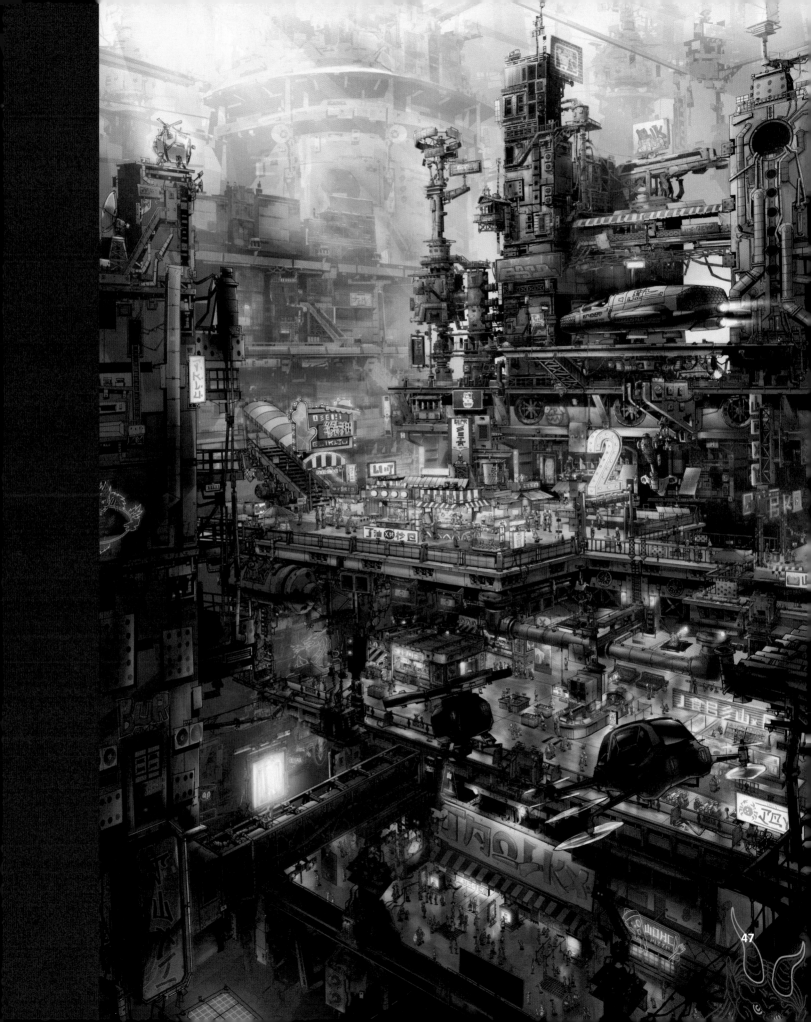

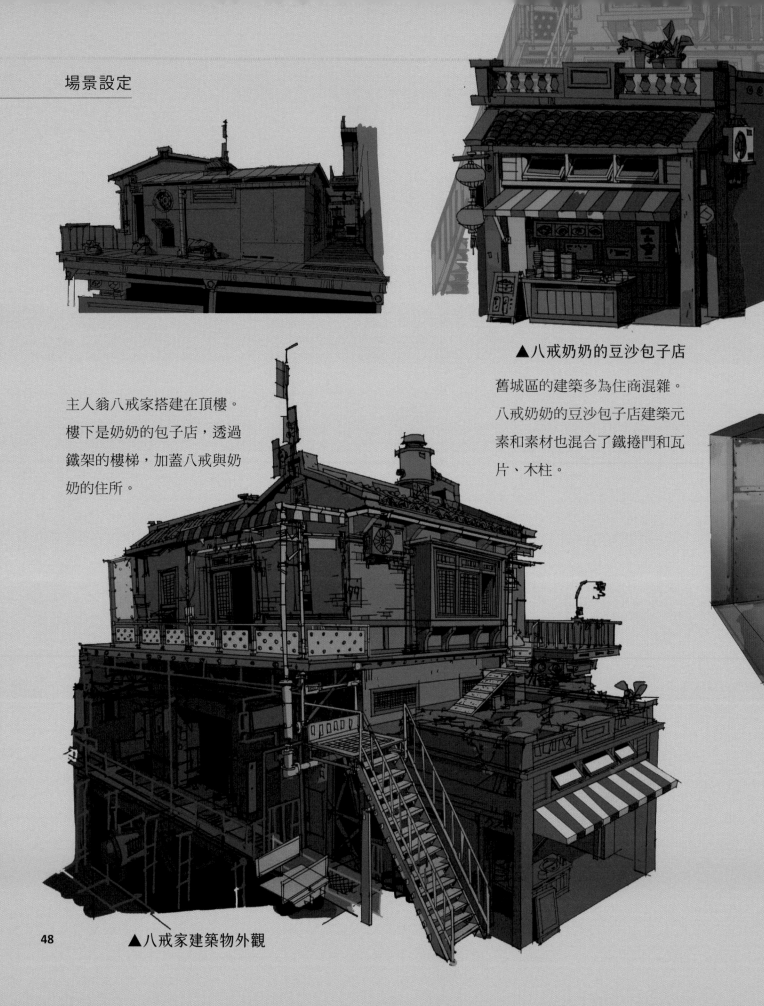

▲八戒奶奶的豆沙包子店

舊城區的建築多為住商混雜。
八戒奶奶的豆沙包子店建築元
素和素材也混合了鐵捲門和瓦
片、木柱。

主人翁八戒家搭建在頂樓。
樓下是奶奶的包子店，透過
鐵架的樓梯，加蓋八戒與奶
奶的住所。

▲八戒家建築物外觀

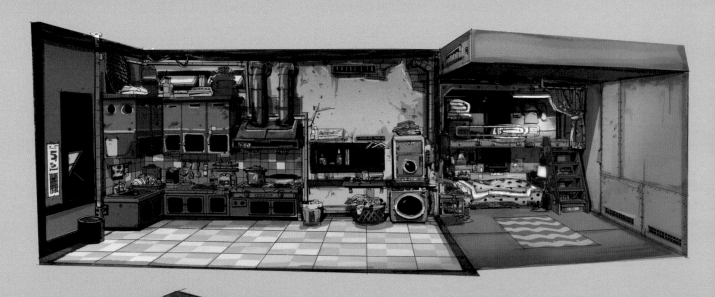

▲八戒家廚房與臥室彩圖

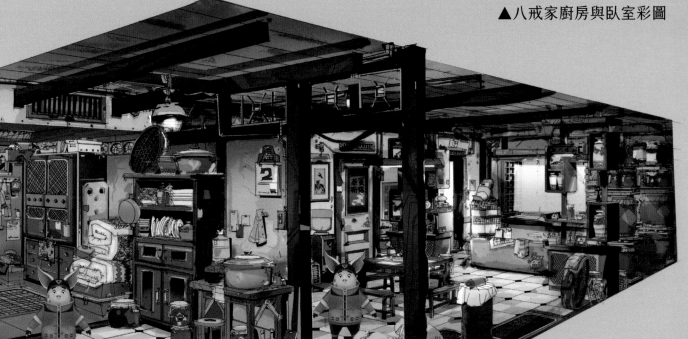

▲八戒家內觀彩圖

▶八戒家浴室

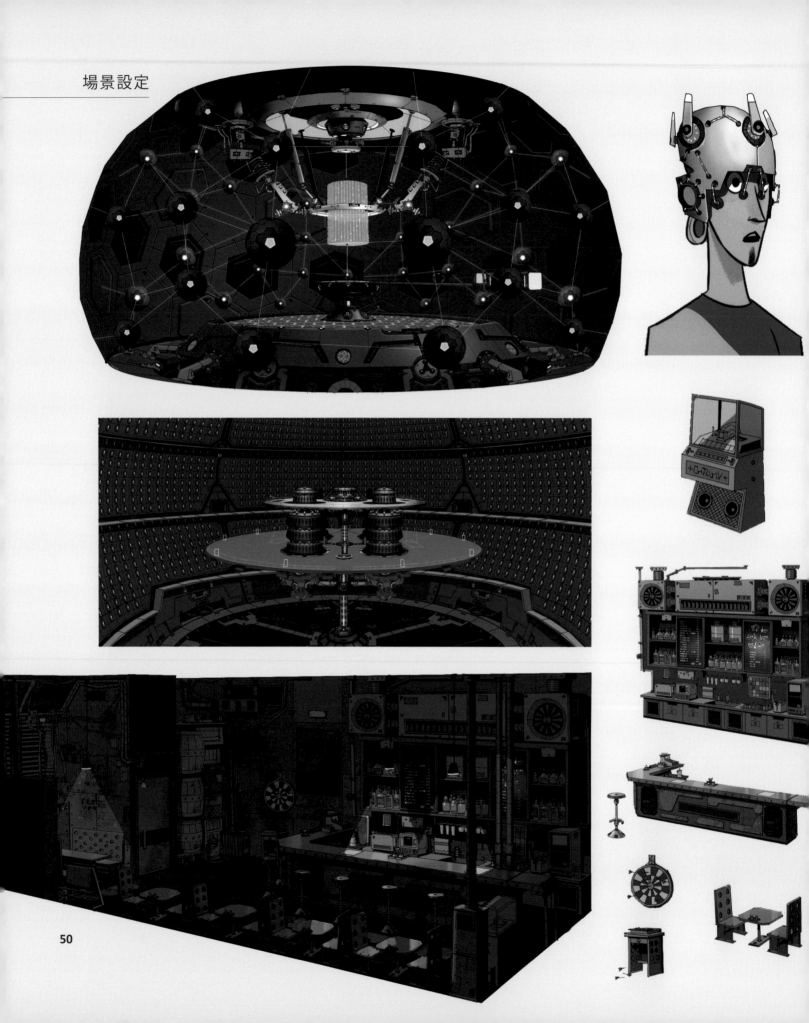

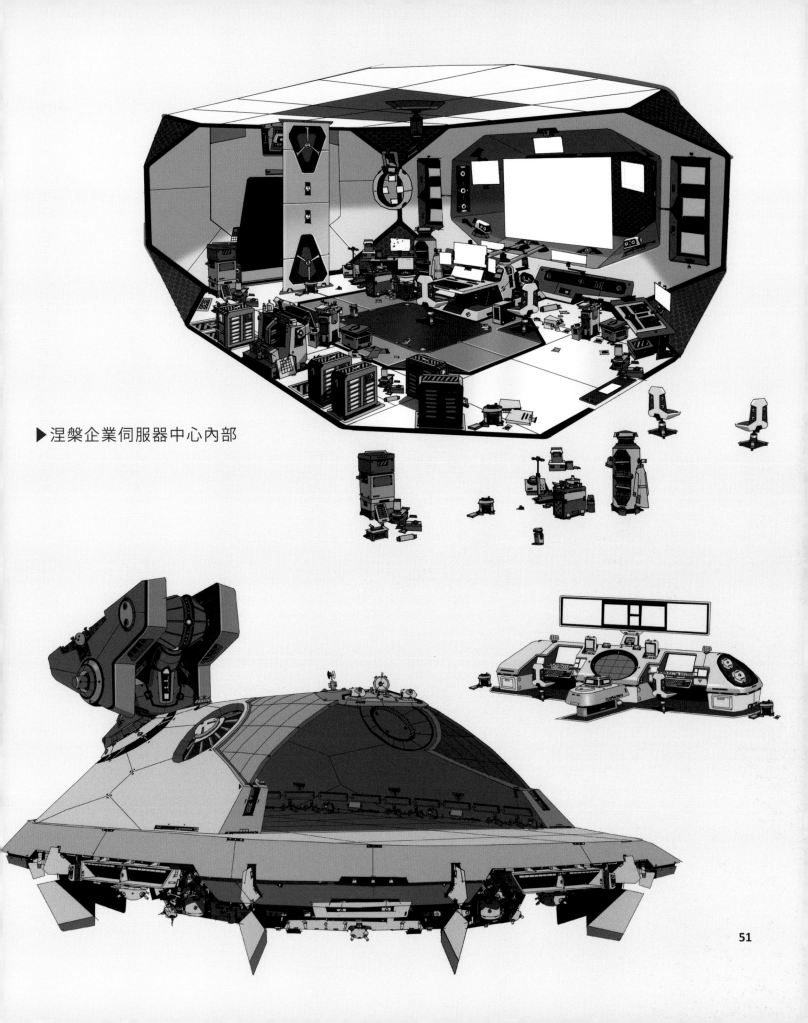

▶涅槃企業伺服器中心內部

51

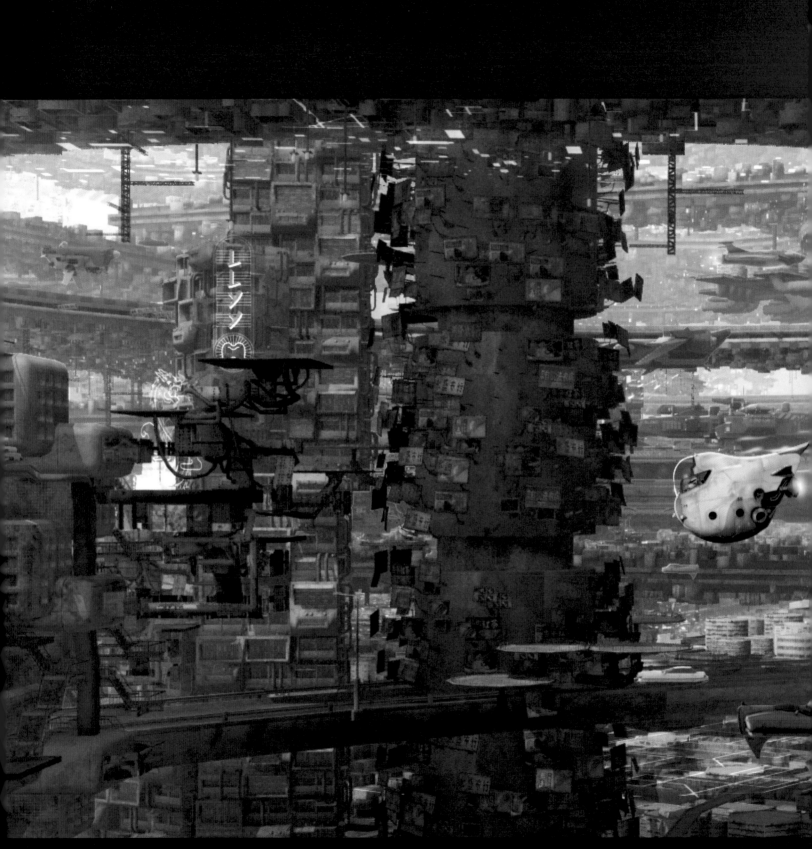

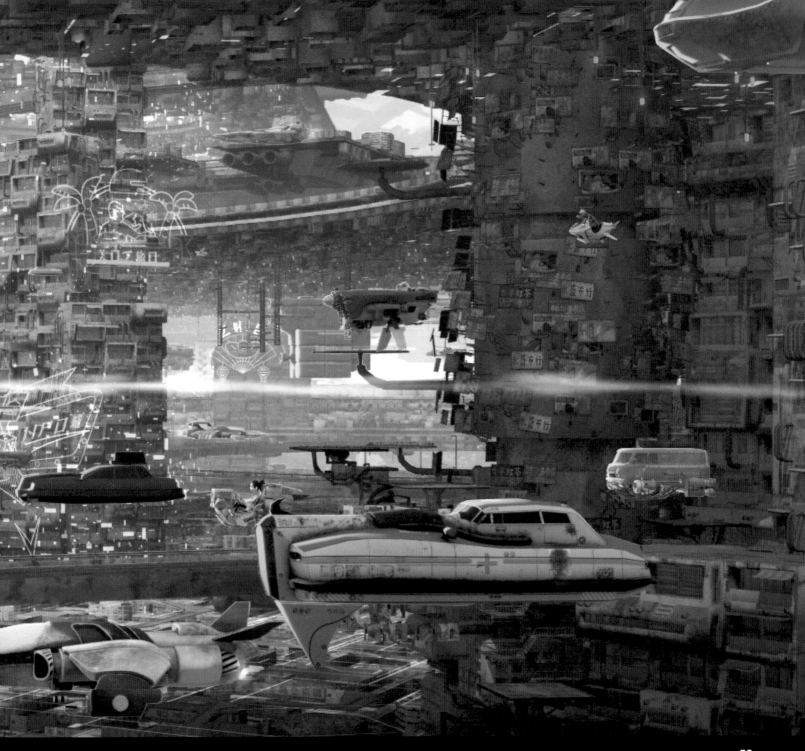

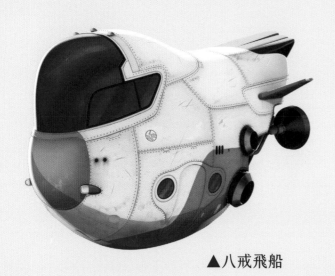

▲八戒飛船

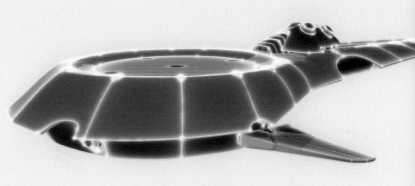

▲悟空交通載具　觔斗雲

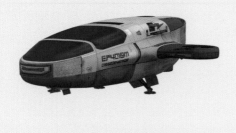

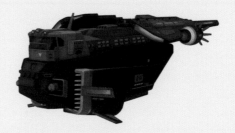

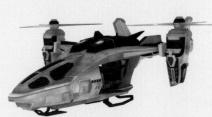

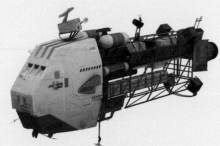

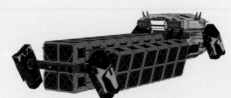

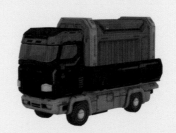

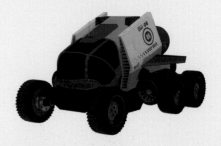

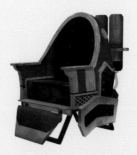

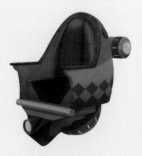

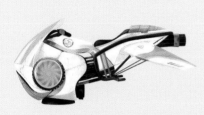

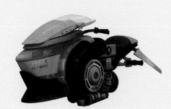

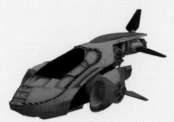

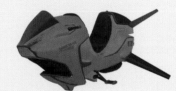

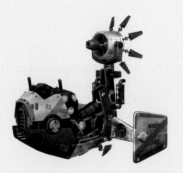

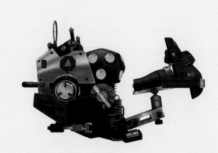

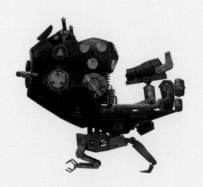

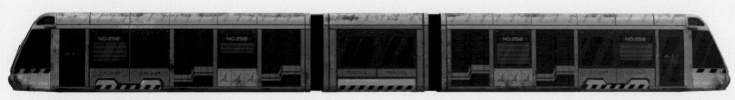

◀▲各式各樣的交通載具

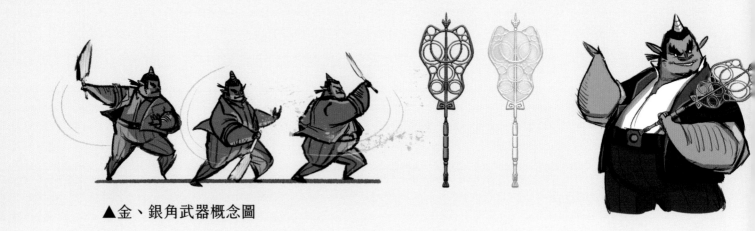

▲金、銀角武器概念圖

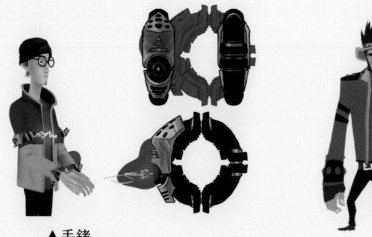

▲手銬

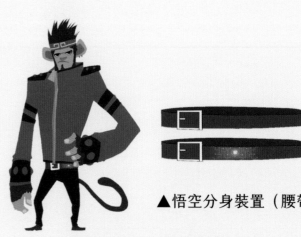

▲悟空分身裝置（腰帶）

▲牛魔王穿套在手上的「能量轉換器」

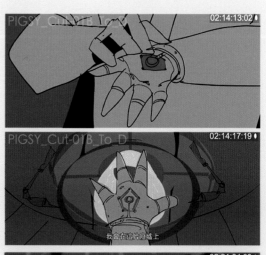

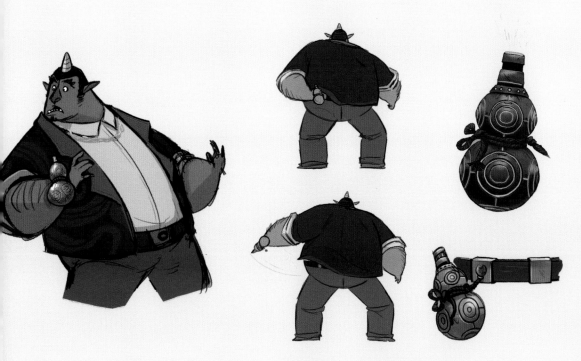

▲金角所使用的武器葫蘆

▲可以立體投影「廣告盒子」

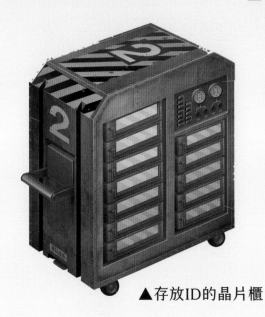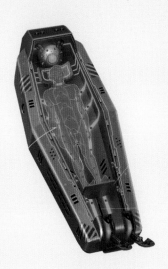

▲ID拷貝機

▲存放ID的晶片櫃　　　　▲ID晶片槽　　　　　▲蟬蛹隔絕艙

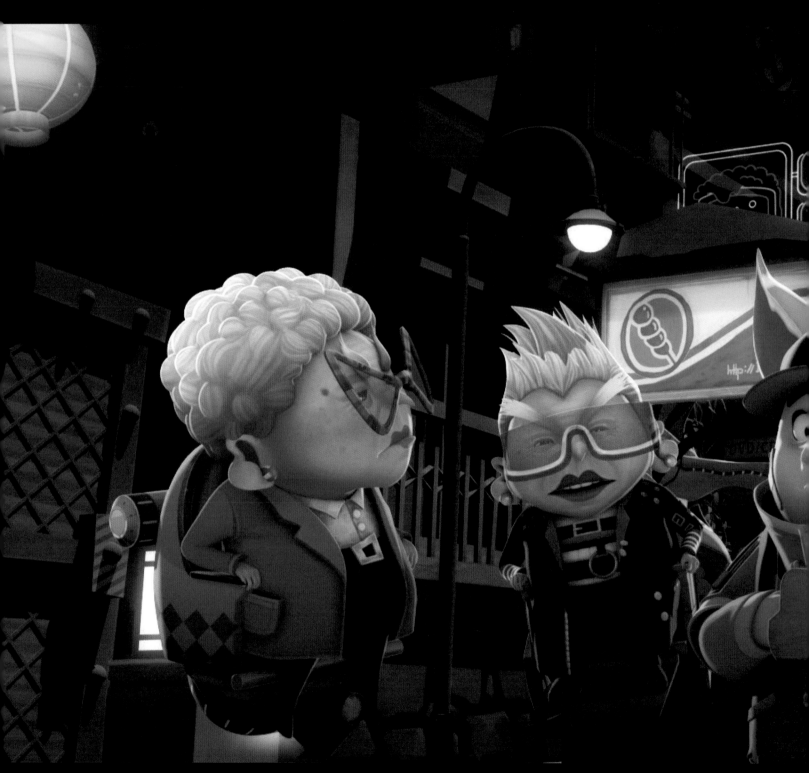

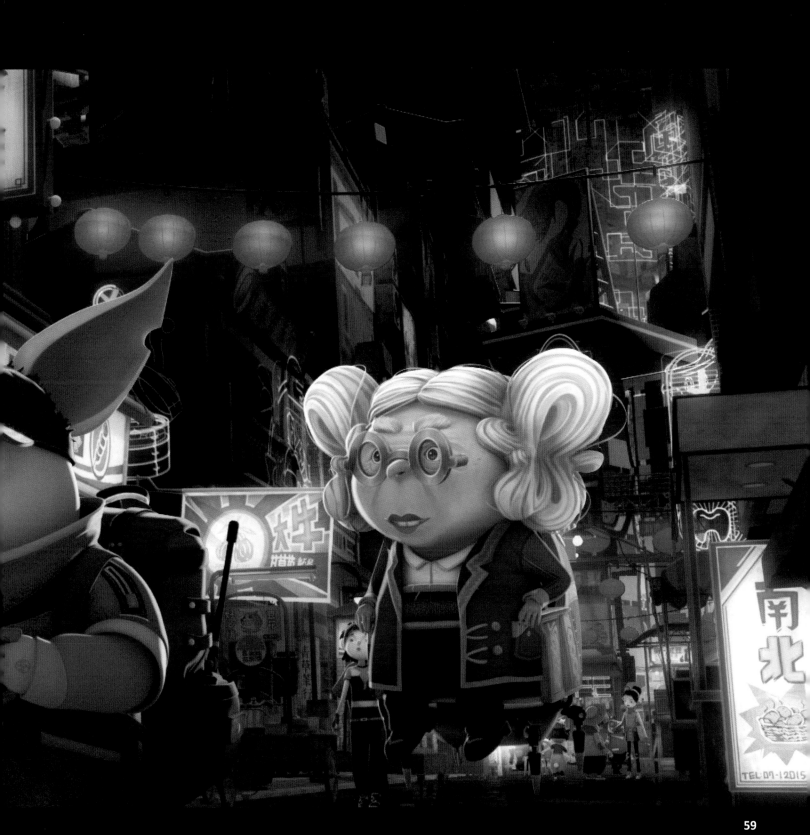

▲八戒奶奶的豆沙包子店招牌

A	B	C	D	E	F
G	H	I	J	K	L
M	N	O	P	Q	R
S	T	U	V	W	X
Y	Z				

◀結合中、日、韓等多種亞洲文字元素所創造出的「精靈文」，觀眾可以在《八戒》的世界裡一一對照、尋寶，找到驚喜。

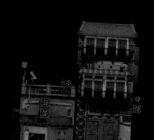

舊城區的建築物多又雜，
有的還歪歪斜斜，
商店招牌也各自繽紛。

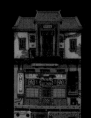

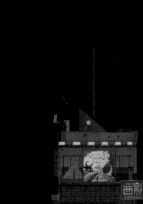
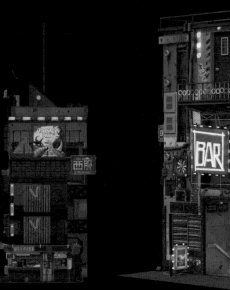

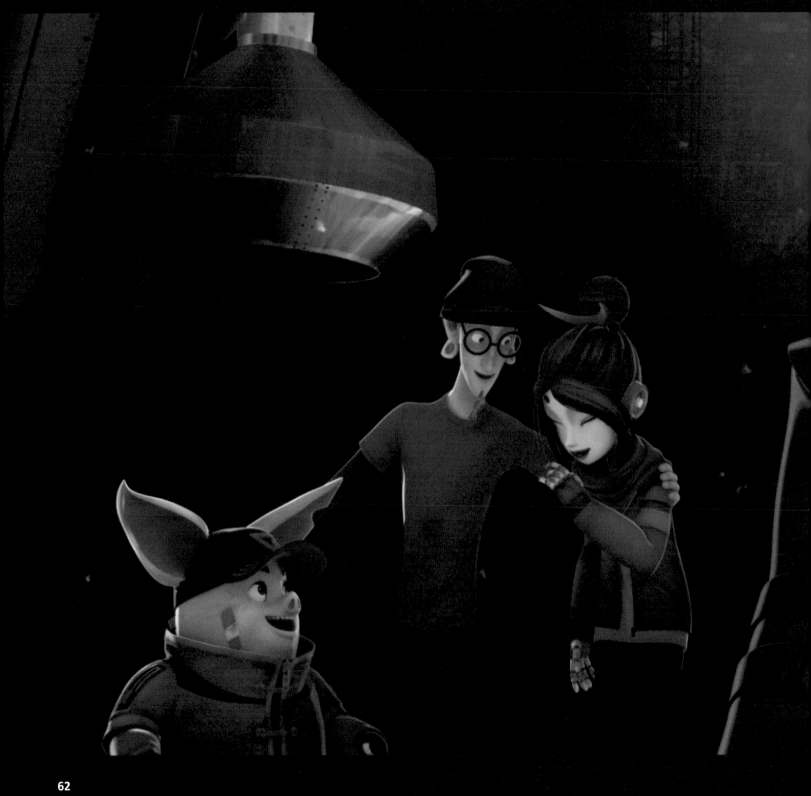

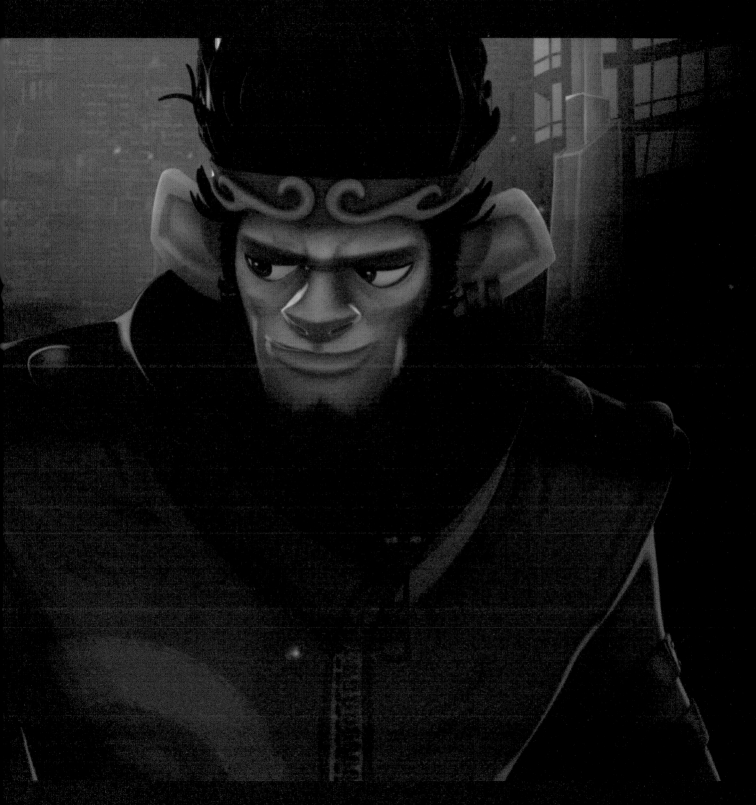

人物設定發想：八戒

從 2017 年開始著手發想與設計各個人物造型。

以主角「八戒」為例，一開始定位為少年，年齡較輕，譬如背著書包上學的八戒、露著肚子有點搖滾、活潑的八戒等等。臉形的樣貌與身材比例也不斷嘗試。

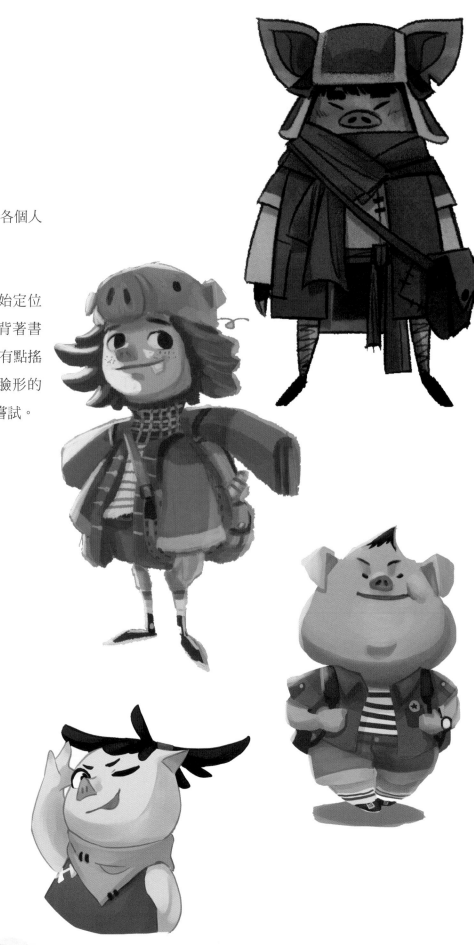

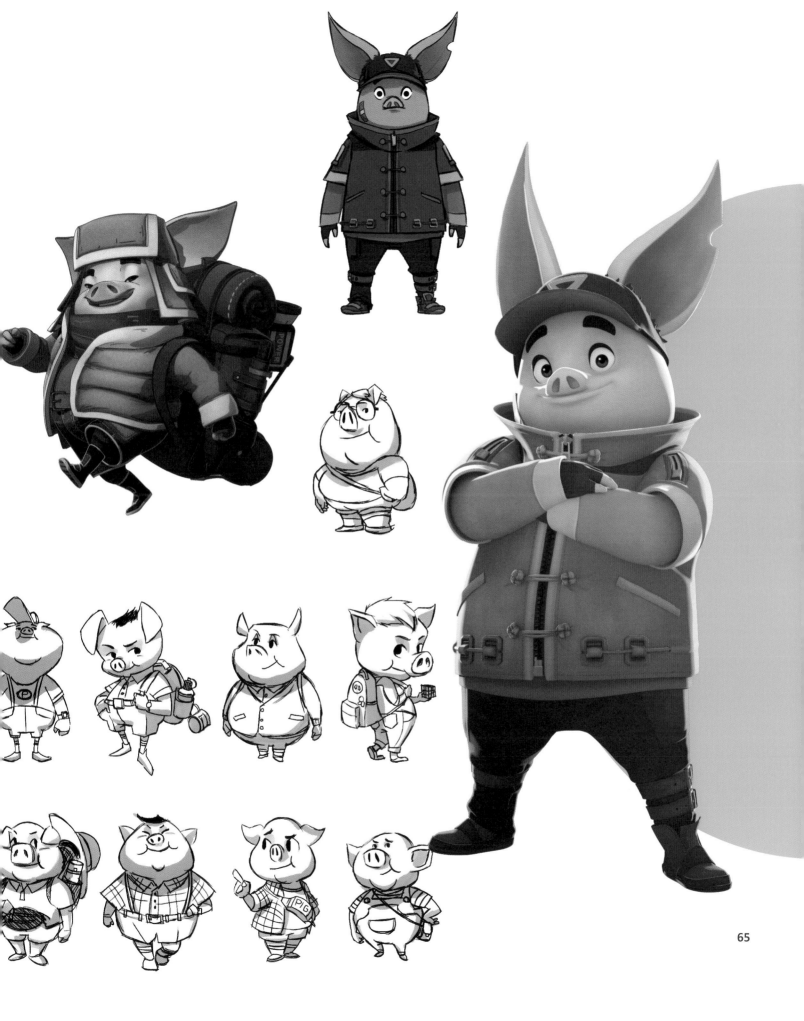

人物設定發想：悟空

悟空的狂野不羈性格，透過插畫表現。
又因為悟空有武打場面，所以在體格
上也往往大秀「肌肉」來展現。

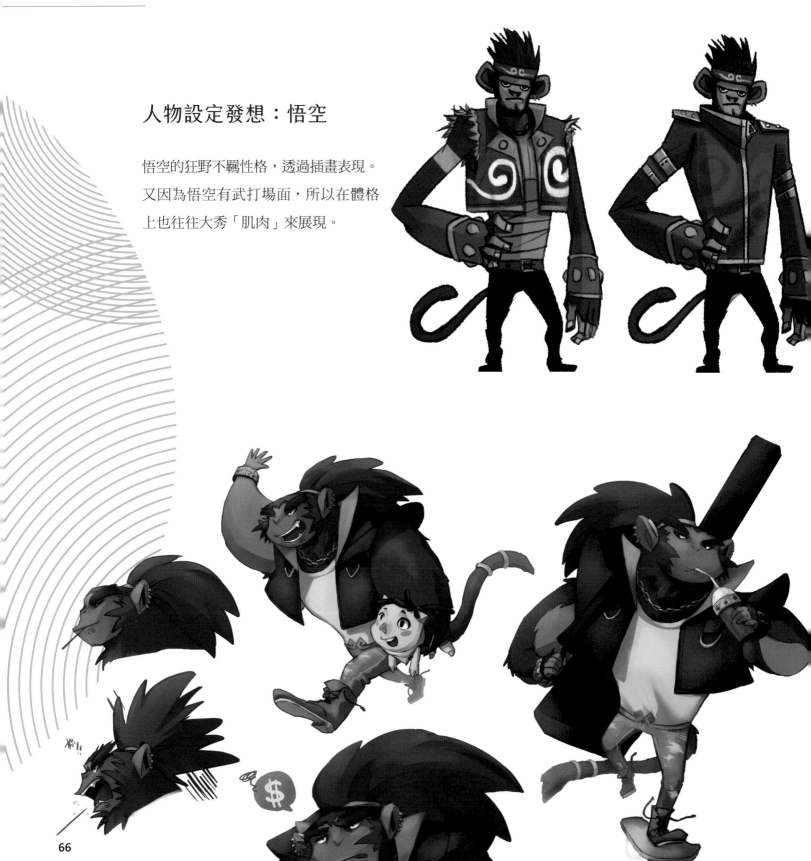

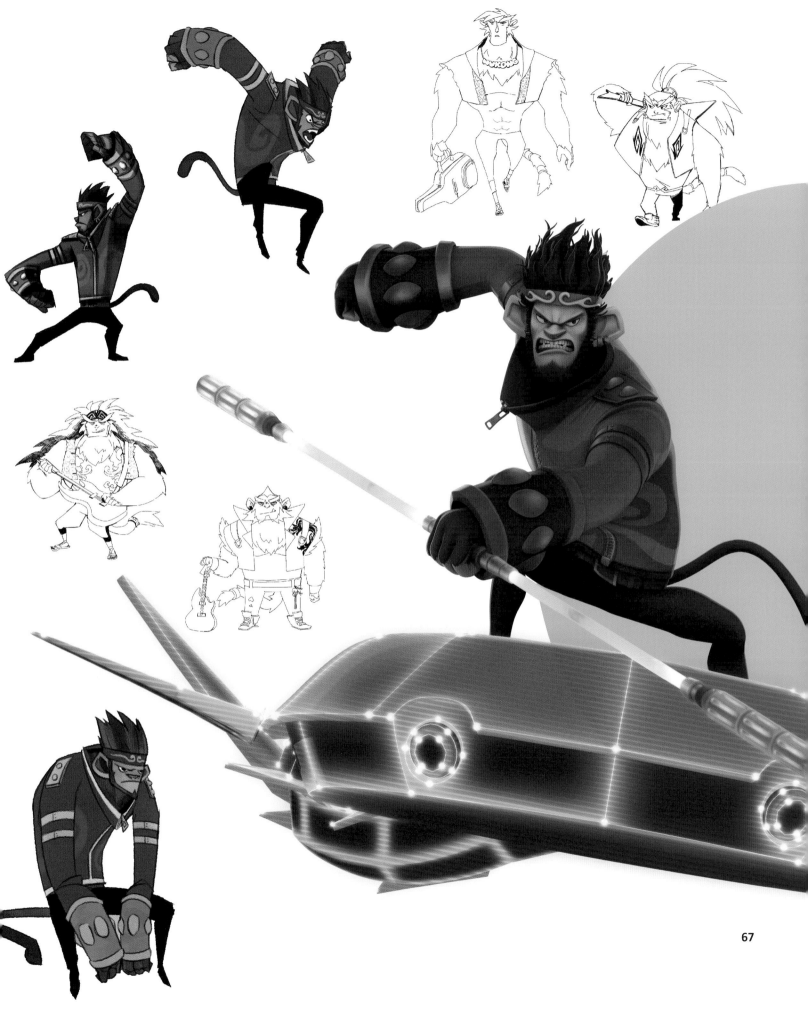

人物設定發想：三藏

未來世界的「三藏」想來也是一位智商、情商都高的男子。團隊初期對三藏的規劃想像，包括戴著眼鏡，充滿好奇與實事求是的角色，到風度翩翩，像紳士般的神秘人物。

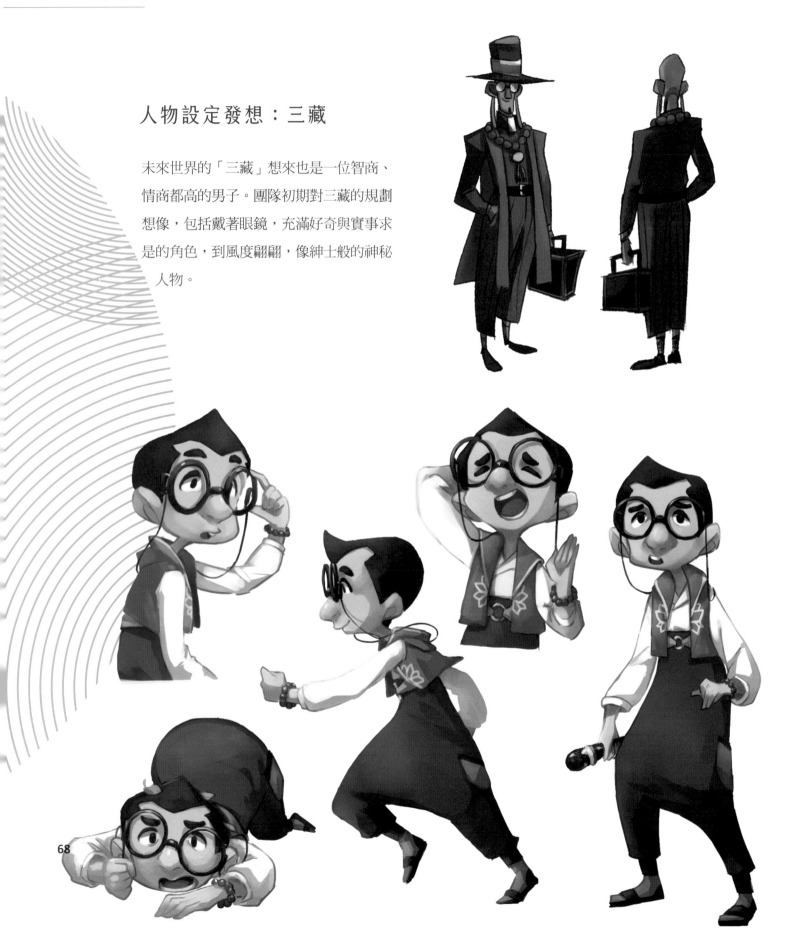

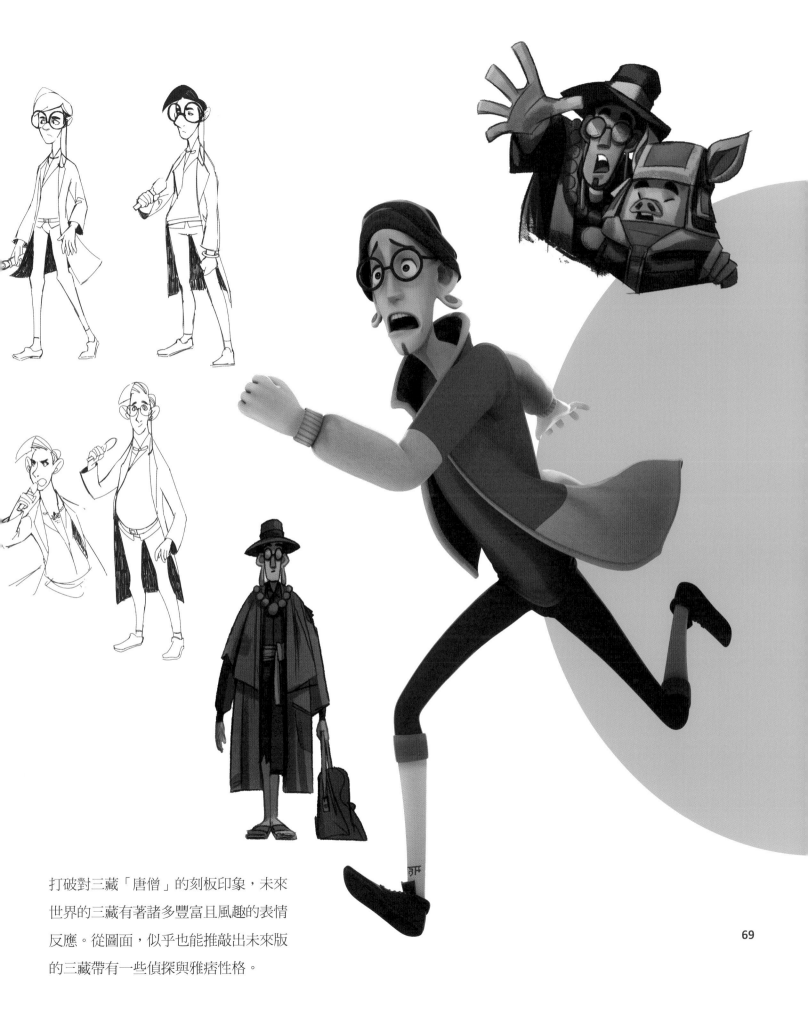

打破對三藏「唐僧」的刻板印象，未來
世界的三藏有著諸多豐富且風趣的表情
反應。從圖面，似乎也能推敲出未來版
的三藏帶有一些偵探與雅痞性格。

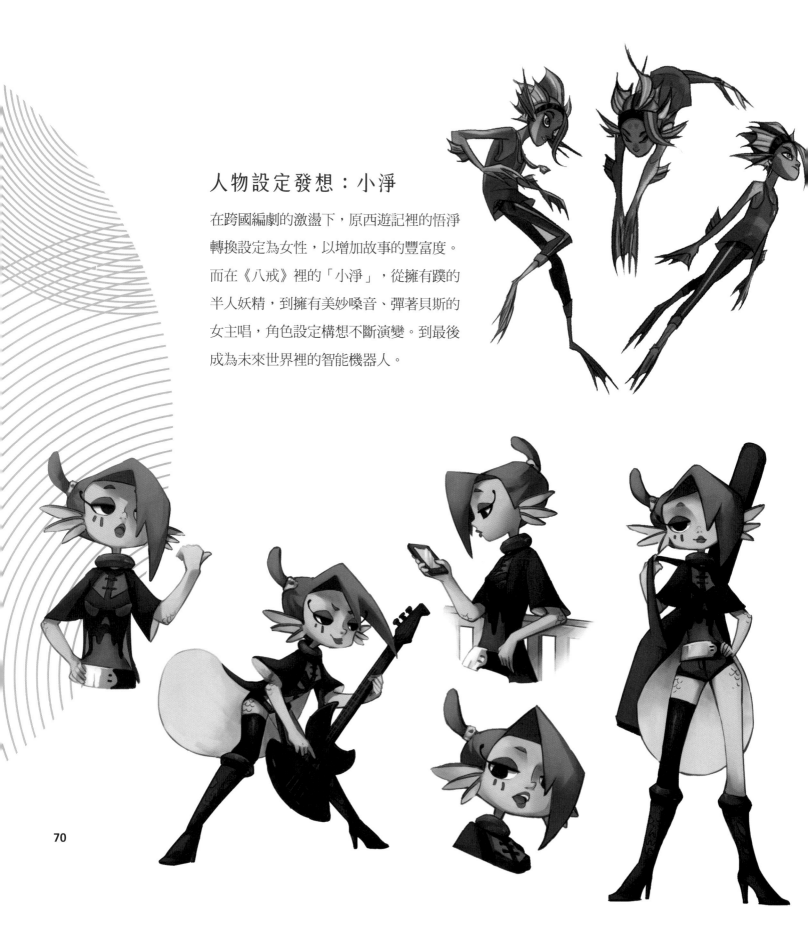

人物設定發想：小淨

在跨國編劇的激盪下，原西遊記裡的悟淨
轉換設定為女性，以增加故事的豐富度。
而在《八戒》裡的「小淨」，從擁有蹼的
半人妖精，到擁有美妙嗓音、彈著貝斯的
女主唱，角色設定構想不斷演變。到最後
成為未來世界裡的智能機器人。

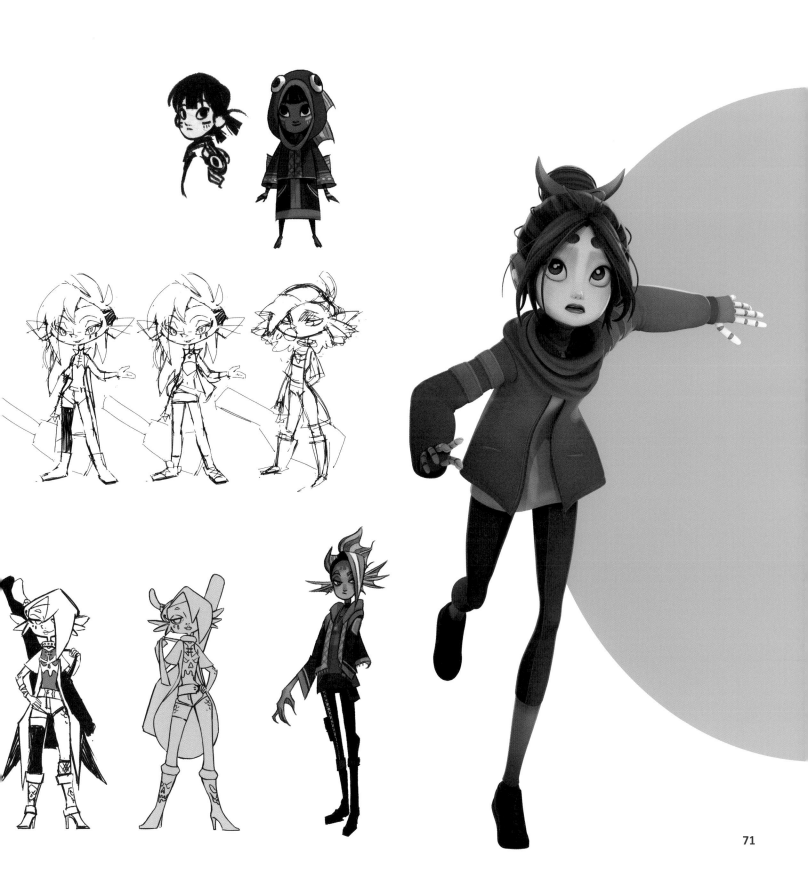

配角人物設定發想

八戒的奶奶，在這齣劇中，扮演畫龍點睛的角色。

她是八戒的家人，為了奶奶，原本只想耍廢的八戒，

可以做出改變。因此一開始，八戒奶奶多朝「年邁」、

「慈祥」去發想，後來隨著劇本更迭，才漸漸轉型。

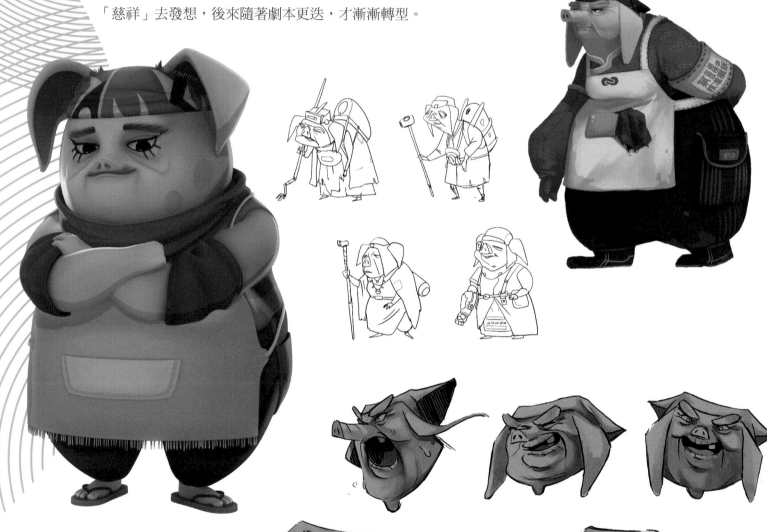

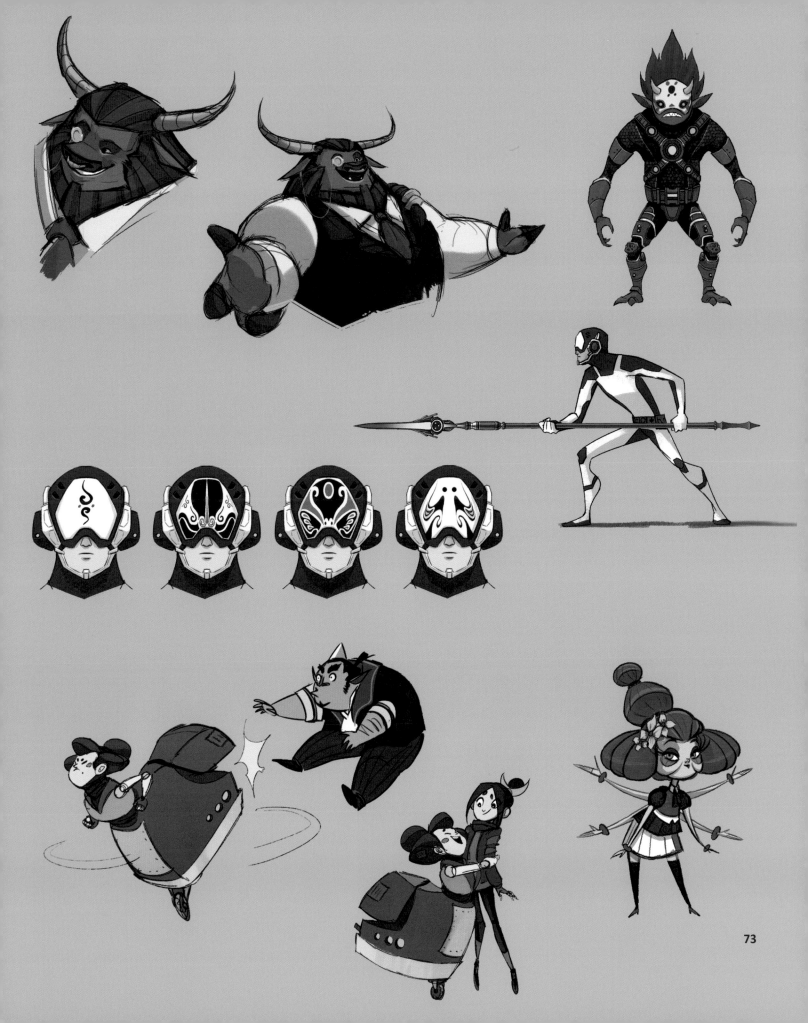

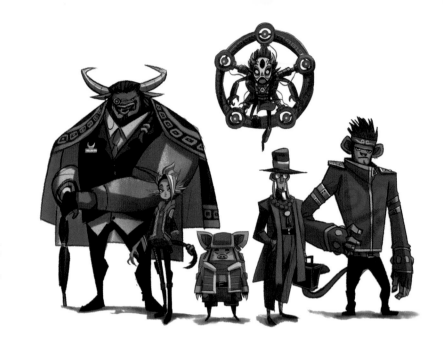

有沒有想過未來世界的悟空、八戒
與小淨相遇，會是怎麼樣的一個場
景呢？

可以預想，他們應該還是一群好
友，有著密不可分的革命情感。
但如果他們是一個樂團呢？
一起演奏樂器，大唱搖滾
樂，是不是太酷了？
角色人物設定最初的發想充
滿了創意與天馬行空，這個
未來版的「西遊記樂團」，
也為《八戒》留下新鮮的起
點。

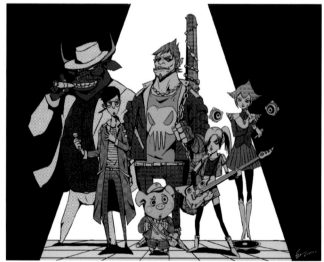

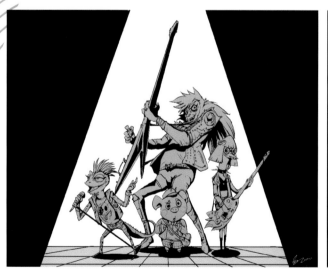

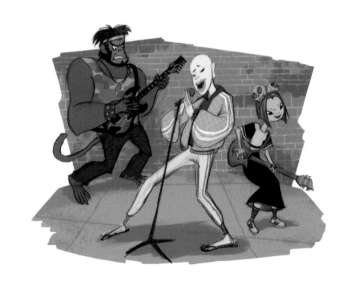

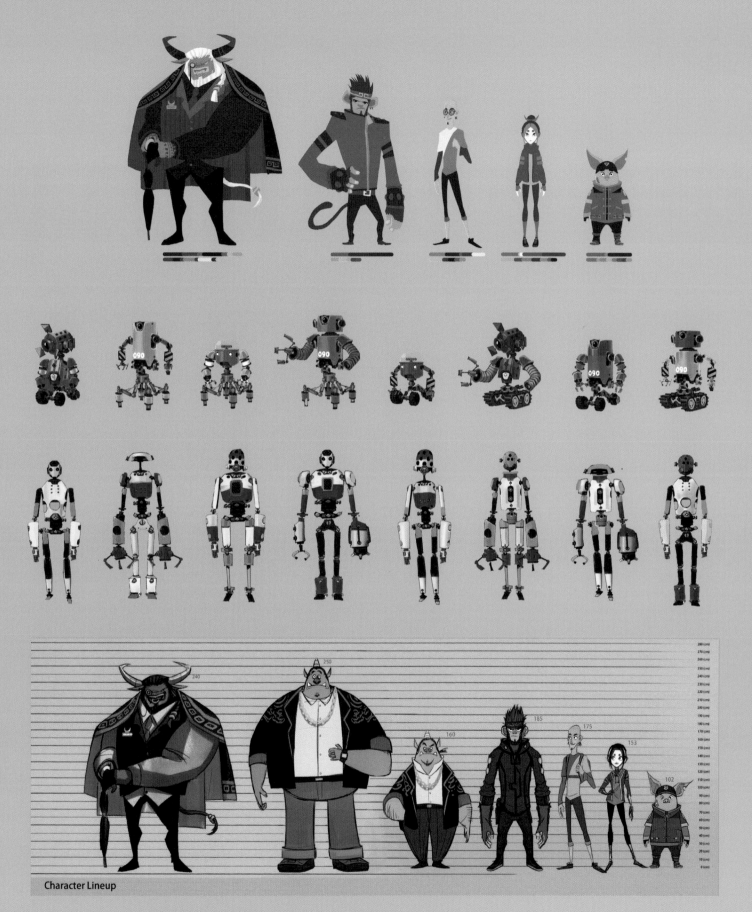

Character Lineup

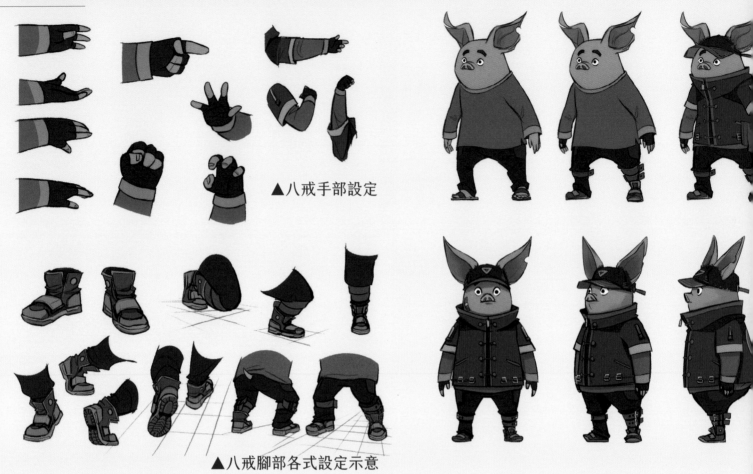

▲八戒手部設定

▲八戒腳部各式設定示意

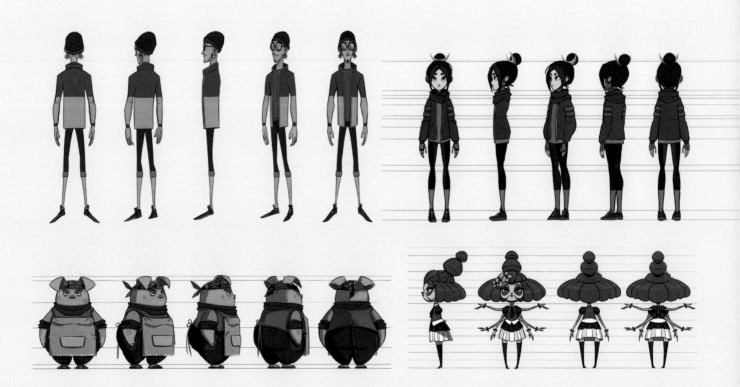

▲八戒身體姿勢概念發想

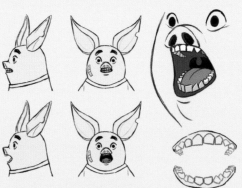

◀八戒口腔圖

▼模擬八戒發音嘴形

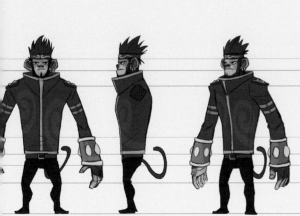

▲八戒穿戴鞋子、肩帶後各角度示意圖

A,I　　　E　　　O　　　L　　　Ooo

U　　　C,D,G,K　　W,Q　　B,M,P　　F
　　　,N,R,S,T,H
　　　X,Z

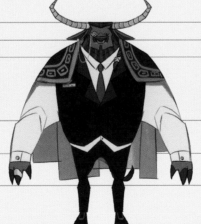

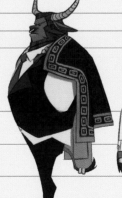

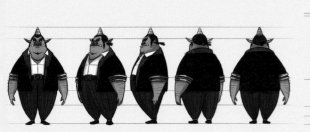

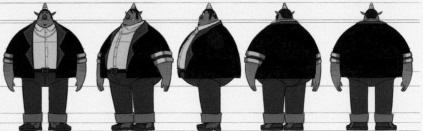

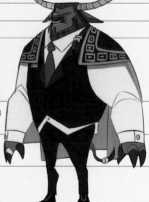

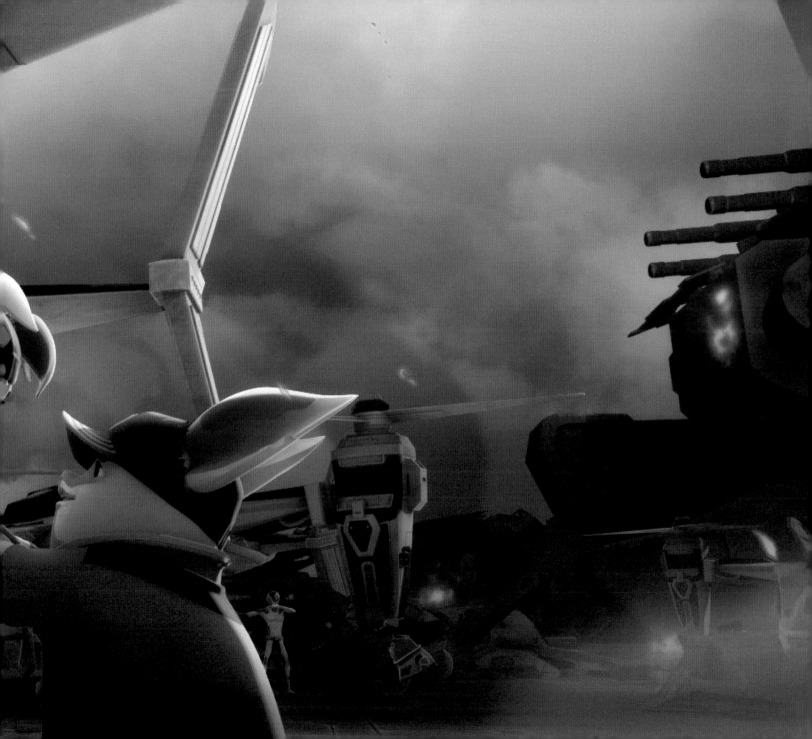

從文字到 3D 立體動態 不妥協的接力賽

起始於 2017 年，《八戒》從故事概念到動畫電影，走了整整六年的時光。

隱含深層思考「只有愛才是最重要的」
在劇本形成階段，前後歷經好幾個不同的版本，劇烈地翻動。
編劇王保權表示，「我們在八戒身上，找到與時下社會、環境有許多
勾連的地方，也想在八戒的故事中去探索社會問題」。

作為一個華人社會大眾熟知的故事，西遊記有各式版本的戲劇作品，編劇們一開始
就設定《八戒》是一個科幻的故事，有著賽博龐克（Cyberpunk）的元素。如此世
界觀的設定來自：八戒有一個想要去新世界的渴望，而在這中間，需要創造一個擁
擠的世界讓八戒、奶奶等人居住，依著導演的想像力以及對科幻的熱情，製作團隊
找到「賽博龐克」的美學，作為八戒故事背景的設定。

八戒
P I G S Y

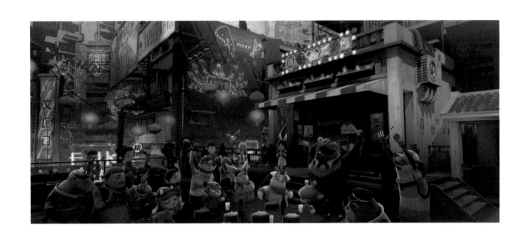

「新、舊世界」的概念，在當時的社會風氣是相對向上的，隱含著「慾望與往上爬」的深藏意義，新世界代表是美好的、人所嚮往的，而八戒所處的舊世界是一個相對擁擠、貧窮，不過他卻忽略了快樂與滿足，透過新舊世界的對比，讓八戒在故事中透過努力、欺騙、背叛等好或不好的行為，為了達到要去新世界的目標，但是最後反過來，他才理解到舊世界、有奶奶的世界才是最好的。

雖然是動畫片，但《八戒》隱含了深層的道理，無論是涅槃系統、生死輪迴，或是八戒對新世界的追尋，都能帶來很深的思考，「只有愛才是最重要的」。

不願妥協的動畫師 讓角色躍然眼前

動畫片從腳本到平面，再到 3D 立體動態的過程，涉及了各種龐大的專業，更需要巨大團隊的手、腦並用。當本片動畫監製，同時也是砌禾數位動畫公司總經理的王俊雄（Tony）看到《八戒》的動態故事腳本時，擁有豐富動畫製作經驗的他，第一時間直覺「這個戲有潛力」，加上砌禾數位動畫堅強的實務經驗，他很有信心：一定能為台灣動畫創立新的里程碑，果不其然，《八戒》一舉奪得第 60 屆金馬獎「最佳動畫片」，並橫掃世界各大影展動畫獎項。

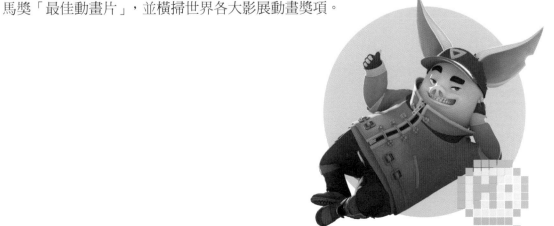

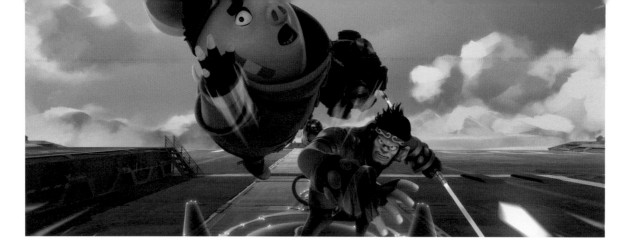

《八戒》在砌禾的動畫製作過程，約動員了八十名的動畫師，從角色到拍攝，動畫師們一格一格的調整動作、表情與特效，而導演也時常透過影片拍攝，將導演心中認為角色應該要有的展現，透過自己的表演演繹出來，讓動畫師可以理解導演心中的影像。就這樣在動畫師團隊日以繼夜的伏案，與導演間的直接面對面交流，或是透過影片的傳達溝通，來回修正、測試調整，不願妥協和追求完美，讓《八戒》躍然眼前，成為呈現在觀眾面前的作品。

在王俊雄眼裡，台灣的動畫師有著極高的自我要求，無論是內部團隊或製作團隊，都充滿夢想、不願妥協。然而，相較於世界上其他市場，台灣的動畫市場相對小。以日本為例，日本人有看動漫的習慣，人口多、人均高，國內電影的票房紀錄屢次由動漫電影拿下，韓國動漫不僅在國內有足夠的市場規模，也在全世界形成一股潮流。華語動漫近年來受到中國市場的快速發展，連帶受惠，不過台灣要做原創動畫，相對還是不容易，近年來台灣政府開始正視產業問題，給予補助支持產業發展，砌禾數位動畫更是懷抱一個遠大的夢想，全力支持《八戒》的誕生。

著眼於台灣動畫產業發展的關鍵十字路口，王俊雄很清楚知道，過去台灣動畫產業以「代工」立足全球，是僅次於日本的第二大代工國，隨著世界局勢的變遷，不僅台灣正在失去動畫代工的關鍵地位，如果在這個時間點，無法發展原創動畫、壯大自身力量，只會慢慢在這個潮流中脫隊，陷入惡性循環。因此他必須帶領砌禾數位動畫，一步步的往前邁進，希望透過參與《八戒》，奠定產業成功的下一步，讓整個產業對未來更有信心，形成翻轉的關鍵時間點。

為了將《八戒》推向更大的市場，王俊雄不斷在海外尋找機會，一次又一次陪著潛在合作方觀看《八戒》，他笑稱自己可能是到目前為止看過《八戒》最多次的人，已經對角色、故事情節相當熟悉的他，仍然在每一次的觀看中有新的體悟，同時間。他也從潛在合作方的熱烈回應中，相信《八戒》絕對是台灣動畫片有史以來最高的里程碑。

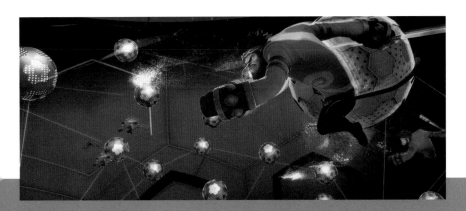

一場做了半年的武打戲

在《八戒》中有一場牛魔王和孫悟空對打的場面，在動畫總監馮偉倫心中最為印象深刻，總共花了半年的時間，才將這一場戲完成，他說，不管是角色的表演、武打動畫，乃至於到最後呈現出來的視覺張力，都是動畫師團隊在過程中不斷嘗試，才找到一個最完美的結果。

在視覺畫面上，嘗試如何讓畫面有科幻感，同時又有原創的獨特效果，每一個畫面都是透過動畫師、美術人員，以無比的經驗與耐心，一層一層疊加、一次一次的嘗試，總共呈現出1380個畫面，馮偉倫有自信「視覺畫面絕對有魅力！」。

例如在《八戒》中有各種不同的交通運具，從巨大的戰艦到中型的轎車、個人載具，觔斗雲在西遊記原著中就是一個特殊的造型，而馮偉倫又想讓它在《八戒》中顯得更特別，因此就設定了「悟空召喚觔斗雲時，灑出一堆光學粒子」，結合了科幻元素，讓粒子變成一條線，之後變出光學面板讓悟空可以站在上面，乘著觔斗雲飛出去，觔斗雲在飛行的過程中還會噴出光學粒子，強化視覺效果，凸顯了悟空的觔斗雲有別於其他飛行器的差異。

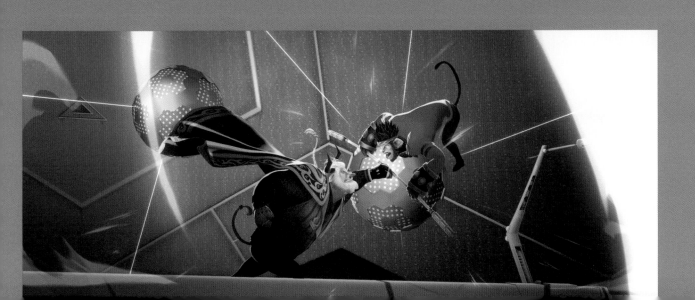

用音樂烘托氣氛　　加分鮮明印象

配合電影情節的發展和場景的情緒，電影配樂發揮烘托氣氛的作用，在電影中扮演關鍵的元素。《八戒》由台灣音樂跨界最為廣泛的創作者，同時也是囊括金馬、金鐘、金曲的三金得主陳建騏老師擔任音樂總監，全力打造每一個音符。

多元曲風設計 豐富電影情節

首次嘗試動畫電影配樂，「我覺得是一個極大的挑戰，但我喜歡接受挑戰，就開心地答應了」，陳建騏說。從一開始就規劃在《八戒》中會有與角色有關的歌曲，而八戒的角色設定與故事，都打破了大眾對西遊記的既定印象，「既然故事背景設定在新世界與舊世界，我認為音樂就要有新與舊的感受，因此嘗試在電影歌曲中，讓許多主題旋律融合傳統樂器，同時也有電子搖滾，呈現多元的音樂類型」。

在電影中，舊世界是相對更有溫度的世界，人與人、家人與朋友、三藏與悟空、八戒、小淨，雖然不是親人的狀態，但他們有更緊密結合的關係，因此陳建騏編排了一個很溫馨的旋律來描寫。至於新世界，那是一個大家都不知道，但又很嚮往的世界，看到了「必須傷害到舊世界，才會到新世界」的隱藏前提，陳建騏給新世界寫了一個下行的旋律，而不是想像中旋律往上爬升的美好狀態。

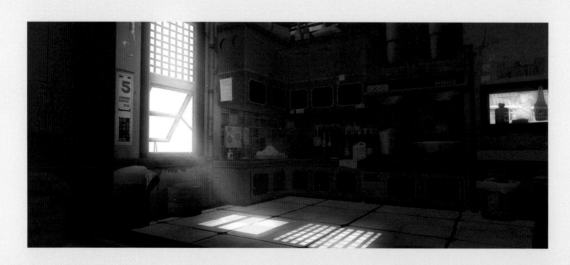

主題EP 讓八戒成為活生生的「人」

回到角色的主題曲，剛開始劇組和陳建騏都很希望可以讓主角八戒非常擬人化，除了在劇中有一首「Give me give me love」的歌曲外，電影上映時EP中總共會有五首歌，將八戒的生活做了完整的陳述，其中一首是在講社畜人生的「打卡王」，描寫了在電影中身為上班族的八戒，為三藏做事情的心聲，另一首描述八戒的老二哲學「我想成為豬八戒」，講的是不要強出頭，退一步海闊天空的心態，八戒並不是懶惰、躺平，而是他有他的人生觀。透過EP中五首歌曲的描述、演繹，八戒成為一個活生生的「人」，在生活、工作、愛情上都有他自己的思維，透過音樂表達出來。

悟空在劇中是一個脾氣暴躁、有正義感的角色，陳建騏設定他是帶著電吉他主題的「搖滾」，又剛好由庾澄慶擔任悟空的配音，搖滾得恰到好處；金角、銀角，在劇中雖然不是一線角色，不過陳建騏為他們的出場設計了有點爵士、百老匯音樂劇的風格，吹著口哨登場，在戲裡與他們有關的就是口哨的聲音。

東方神秘感的片尾曲 留下深刻印象

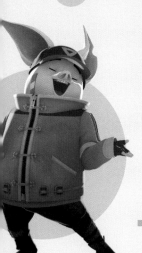

當片尾曲揚起，東方神秘感曲風，讓許多人印象非常深刻。片尾曲是由魏如萱主唱的「藉」，魏如萱在《八戒》中擔任蜘蛛精的配音，蜘蛛精在年輕時是女團偶像歌手，她為了想讓自己在生命上與工作上有新的發展而嚮往新世界，因此在片尾唱了一首歌，談的是當你想要去一個更新的世界，但其實你需要借助身邊人的關心與支持，才有辦法到新世界，呼應八戒的「戒」，作詞人葛大為取音同字不同的「藉」，闡述必須藉著所有關心你的人，給想要出發到未來的人，有安心與安心的力量。

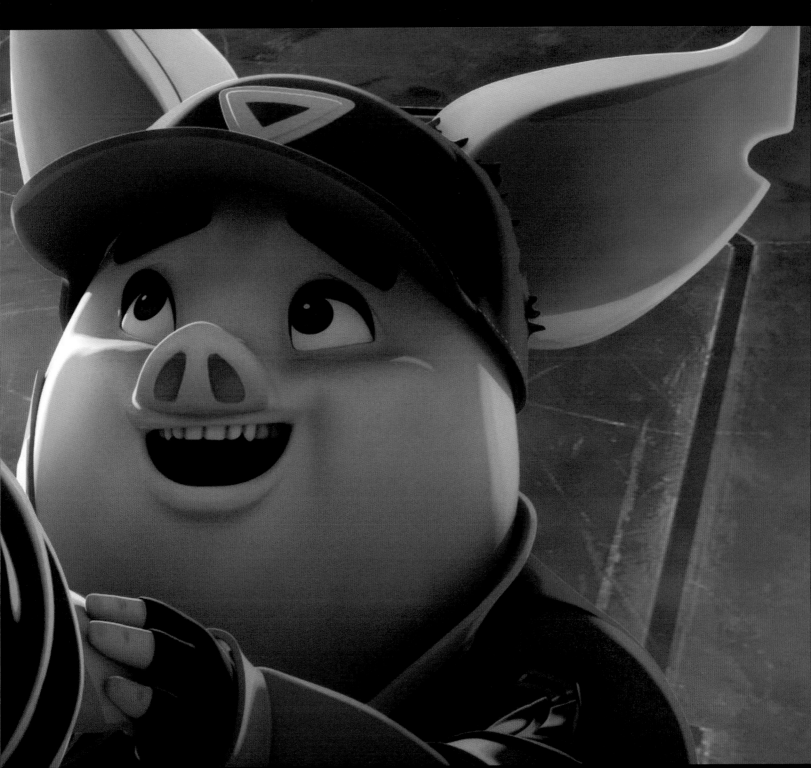

配音讓角色活起來

配音，是讓動畫影片活靈活現的關鍵，台灣原創動畫電影《八戒》透過監製湯昇榮設定「華麗的配音卡司」的目標高度，一一為《八戒》中的每一個角色媒合最適合的「代言人」，讓角色活靈活現、充滿生命。

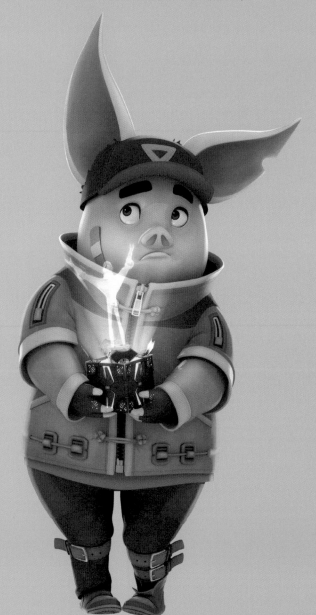

八戒
配音／許光漢

在接下《八戒》的配音前，許光漢看了 teaser，當時覺得這個由西遊記改編的故事很特別，也看到從來沒有想像過的「八戒」，因此決定嘗試以聲音表演「這個可愛又迷人的小動物」。

首次接觸動畫配音工作，對許光漢是一個特別的體驗。以聲音飾演主角「八戒」，不只台詞量大，也有很多口氣、情

八戒
PIGSY

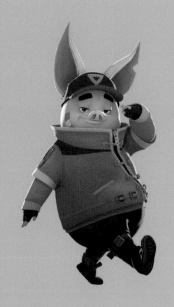

緒、咬字上需要下功夫的地方，透過導演和聲音老師的提點，逐步琢磨聲音表演的技巧，像是在生氣或開心時音調會比較高，而在談正經事的時候，聲音可以拉回來、呈現比較認真的感覺。

經過這次的體驗，「我要向配音員、聲優致上最深的敬意」，許光漢說，聲音表演和影像表演是截然不同的兩件事，聲音表演針對很多細節、口氣都精雕細琢，要達到「一氣呵成」的感覺才是真正到位。

三藏

配音 / 劉冠廷

大家對西遊記中三藏有既定的想像，不過在《八戒》裡，經歷時代的翻轉，三藏有一個全新的樣貌：工程師。劉冠廷覺得這個設定非常有趣，更現代、更遠離出家人的樣貌，不過，在劉冠廷心中，「三藏是一個入世弟子，內心有佛，希望用自己的專長將大家帶到美好的世界，完成佛祖的遺願」，是一個很新鮮的樣貌、很好的嘗試。

在配音上，劉冠廷希望用自己的聲音，做不同型態的表演。三藏身為理工男的背景，講話比較聰明、冷靜，以導演和聲音老師的建議為基底，劉冠廷加入了「當三藏面臨不同事件挑戰時，有不

八戒
PIGSY

同層次的變化」，例如一開始要對大眾演說時，就琢磨了角色的心情，會有什麼樣的語調，想像面前有很多人，聲音必須洪量，讓全部人都聽得清楚。比較有挑戰的是在想像的世界中，像是搭飛行器時，加速，或是被擊中的反應，必須要感受當三藏在很危急的時候，會發出什麼樣聲音。

改編自大家都很熟悉的西遊記，《八戒》賦予角色新的樣貌，將故事揉合成現代人都很容易理解的情節，猶如在進行一場遊戲，聽覺和視覺都很豐富，劉冠廷將《八戒》推薦給所有的觀眾朋友，相信會有不一樣的感覺、不一樣的收穫。

悟空

配音 / **庾澄慶**

從小到大和西遊記有深深緣分的庾澄慶，幾年前曾策劃了一齣西遊記的音樂劇「西哈遊記」，也就是西遊記的哈林版本，巧合的是，在「西哈遊記」中，庾澄慶也是飾演孫悟空，而沙悟淨也是以女性身份出現。在籌備音樂劇時，就對角色有深入的研究，並有自己的詮釋，此次參與《八戒》的配音，他也將對孫悟空的認識，搬到《八戒》中，並且調和整理、發揚光大。

在庾澄慶的認知中，從石頭裡蹦出來的悟空，就是一個rocker，直來直往、喜怒哀樂完全形於色，是一個很好捉摸、很難對付的猴子，他有開心、生氣、憤怒等各種情緒，但大多都是用叫的方式來發洩。因此只要看著悟空的行為舉止言談，就知道他現在的心情如何，有時候情緒來得又急又強，但是來得快也去得快，庾澄慶說，「我自己很欣賞這樣的個性，對我來說是容易和悟空有呼應、有交流的」，透過對悟空的認識理解，庾澄慶透過配音，演繹出他心目中的悟空，那個他從小到大有無數次深刻交流的孫悟空。

八戒
PIGSY

牛魔王

配音／庹宗華

金鐘獎最佳男主角，以戲劇演出被大眾熟知的庹宗華，曾經有過一段配音員的生涯，在監製湯昇榮的邀情下，庹宗華欣然應允，重新體驗配音員的生活感受。

印象中，牛魔王是一個很強勢的角色，感覺他就是牛，很霸氣，「對男生來講，牛魔王很雄性，是小時候會崇拜的英雄」，奠基於深厚的配音經驗，庹宗華對牛魔王的聲音表演掌握得恰如其分，一開口便讓人被牛魔王「霸氣總裁」的氣勢給震攝，他用多年在配音是無數個歲月的淬鍊，讓牛魔王有最好的演出。

小淨
配音 / **邵雨薇**

由沙悟淨演變而來的照護型機器人：小淨，在《八戒》中有許多照顧他人的橋段，堪稱是溫暖雞湯的擔當。

一直想要嘗試聲音表演的邵雨薇，在收到《八戒》的邀請時立即首肯，後來看到電影的片段時，非常感動，心中升起「可以參與台灣這麼棒的動畫電影」的驕傲感。

雖然設定是機器人，但小淨是一位很溫柔的人物，比人類更懂得人性，知道愛與溫暖，因此邵雨薇在配音時，在聲音中使用了很多氣音，呈現比較溫柔的感覺。小淨在劇中有著很可愛的一面，她對每件事情都有反應，特別是如果身邊人講話，當沒有其他人回應時，小淨就是一定會回應的那個人，她很照顧每個人的心理，所以他有很多氣音的回應，這是他最溫暖的回應，也是他最理解人的表現，在配音時，就會非常有趣。在劇中的許多台詞，邵雨薇自己看了都很有感動，像是把心靈雞湯告訴身邊你愛的人，「是我先被角色感動後，再將感動傳染給別人」。

95

奶奶

配音 / 鍾欣凌

驚訝於怎麼有人以八戒來當故事主角，但是看了電影後，就覺得「以前我們認為傻傻笨笨的角色，在這個故事中，每個人都長出他自己的樣子」，鍾欣凌說，八戒有自己的想法，想要讓生活過得更好，在八戒的故事中，看到一個對未來很有憧憬的小孩，他希望很多人都過得很好，雖然未必能找到一個最好的方法，但在故事的最終都會找到每個人生命中最珍貴的東西。

在片中以聲音飾演八戒的奶奶，鍾欣凌希望奶奶是溫暖的，但同時奶奶又有點瘋狂，在跟孫子講話時是非常溫暖的，可是在招呼客人時又常常吆喝，有著老闆娘的霸氣。配音時，發現聲音的表情變化萬千，透過聲音老師的指導，多加一點笑容，或是對著遠方喊，她發現聲音的質量十分不同，情緒是真的會被觀眾聽出來的，「我覺得特別難，超難」，有時候，想要表現溫柔的奶奶，卻會溫柔走鐘，不小心跑出歐巴桑的性格，此時聲音老師就會提醒「你是奶奶」，再溫柔一點點。

蜘蛛精
配音／魏如萱

魏如萱的身份從歌手到作家橫跨了多元領域，她的聲音也扮演了許多角色，從電台DJ到音樂劇演員，但她一直都有一個為角色配音的願望，終於在《八戒》小小圓夢。

雖然只有六句台詞，魏如萱在聲音老師的指導下，為蜘蛛精開創適合的聲調、語調，成為劇中畫龍點睛的角色。

女團出身的蜘蛛精，在劇中有一首很紅的歌曲，善於歌唱演繹的魏如萱，當然透過聲音，讓蜘蛛精化身真正的歌手，氣勢滂礴、可以震攝全場的歌手。

金角、銀角
配音／**展榮、展瑞**

曾經在廣告中演出「金角、銀
角」，展榮、展瑞似乎和「金角、
銀角」有著命定的連結，此次在動

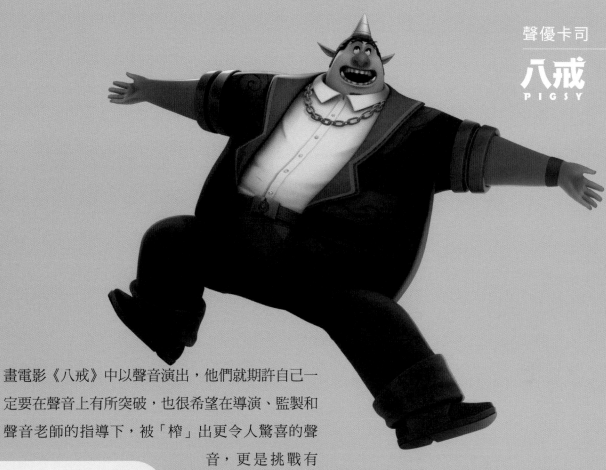

畫電影《八戒》中以聲音演出，他們就期許自己一定要在聲音上有所突破，也很希望在導演、監製和聲音老師的指導下，被「榨」出更令人驚喜的聲音，更是挑戰有別於以往的表演方式。

金角、銀角在劇中是「可愛又迷人的反派角色」，配音老師協助他們找到最適合的聲音，也找到聲音的平衡，讓體型很大的金角有著溫柔的聲音，是一個內心有著可愛小世界的大男孩，而銀角則是令人感覺到木訥。

第一次嘗試配音工作，展榮、展瑞在他們俏皮的世界裡，玩得很開心，賦予金角和銀角十足的生命力，讓角色鮮活了起來。

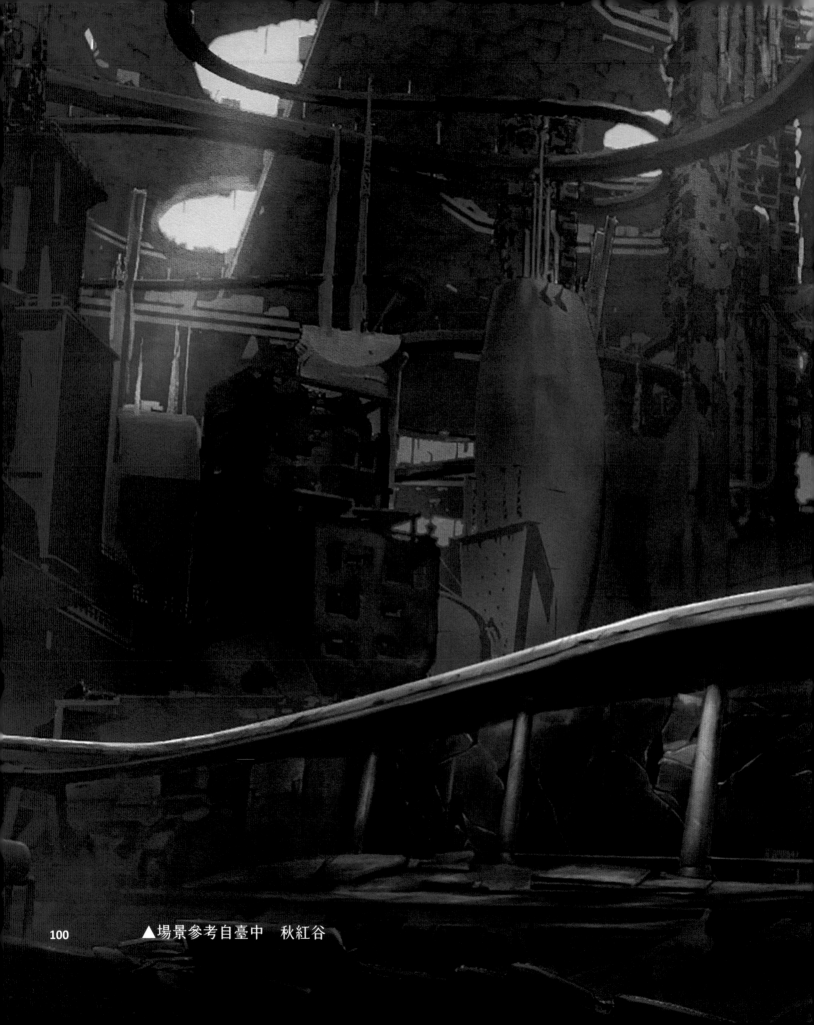

▲場景參考自臺中　秋紅谷

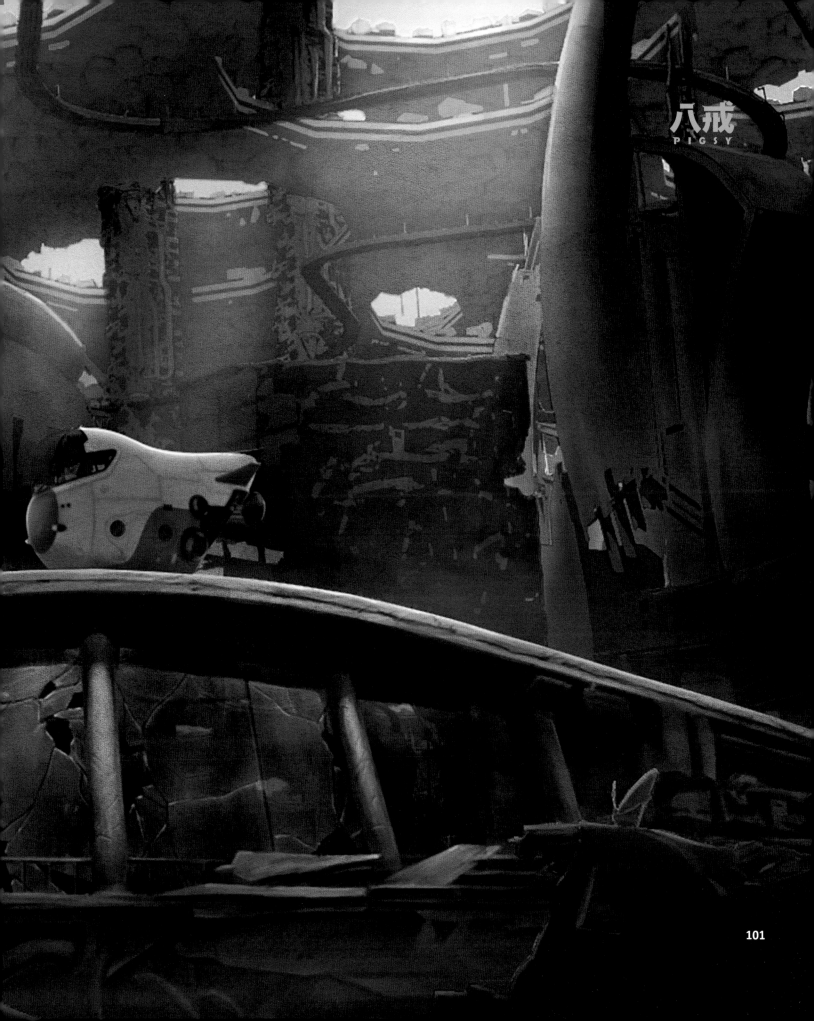

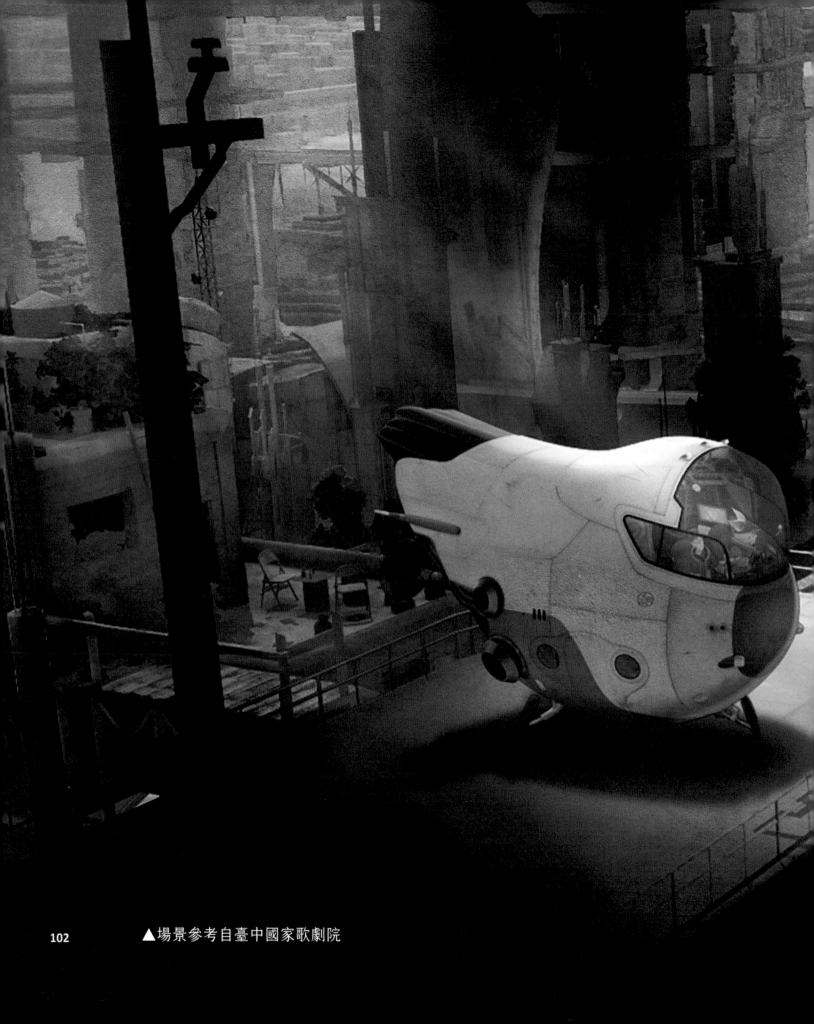

▲場景參考自臺中國家歌劇院

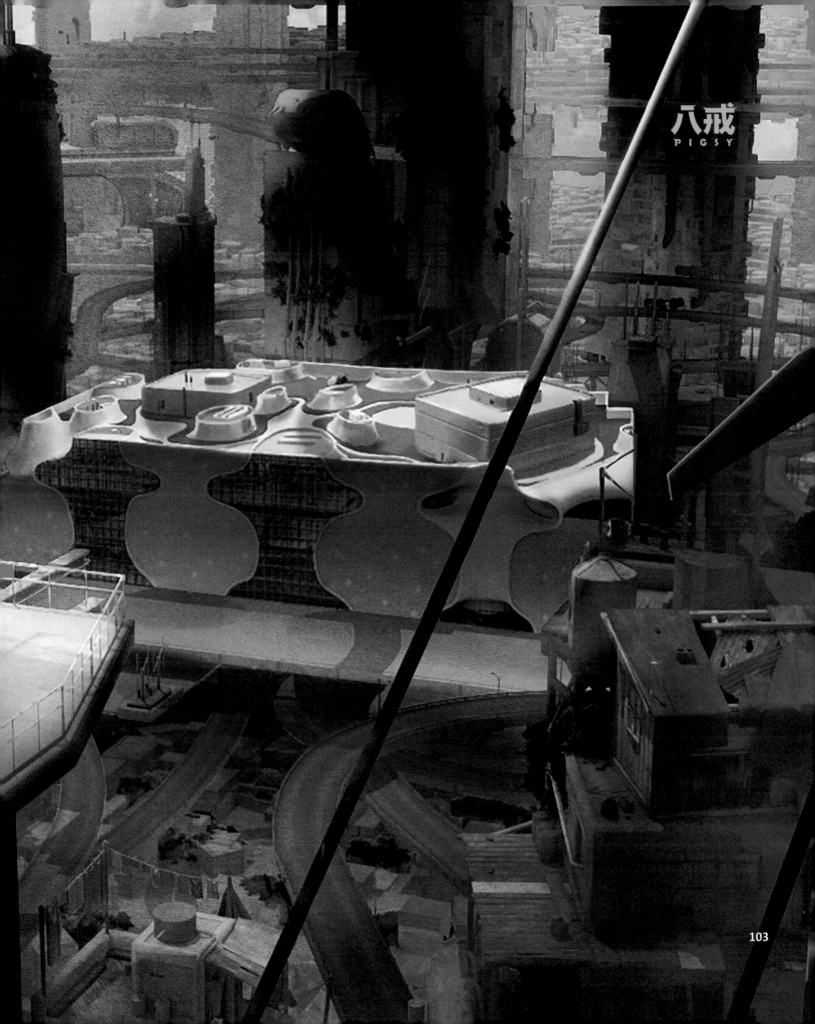

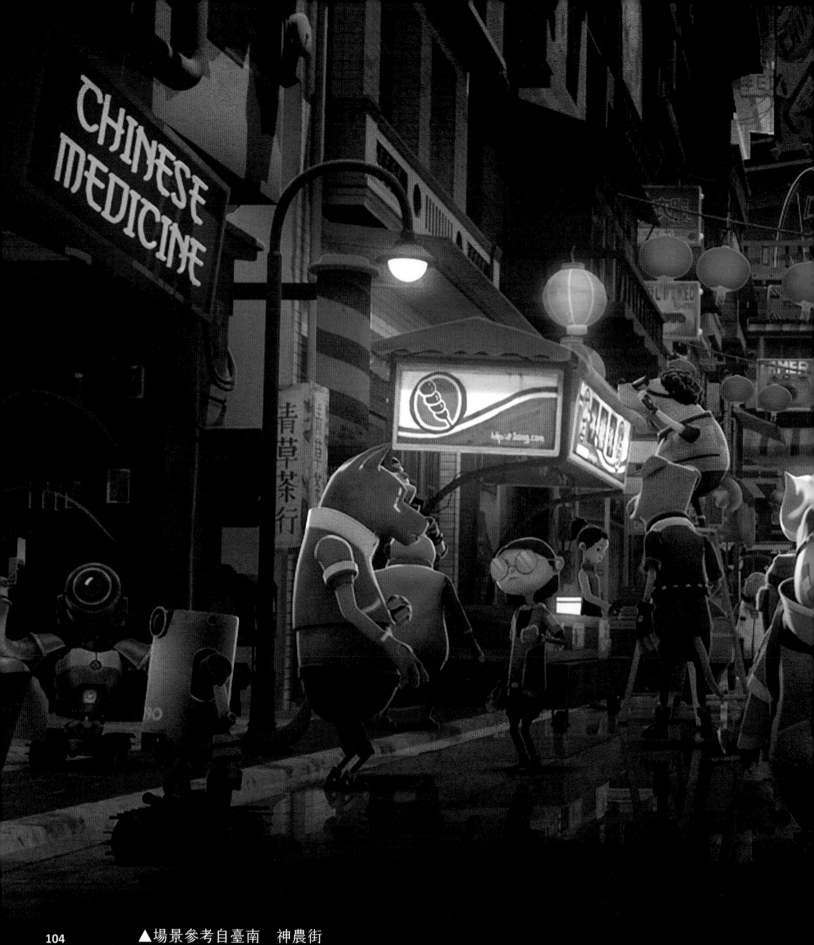

104　　▲場景參考自臺南　神農街

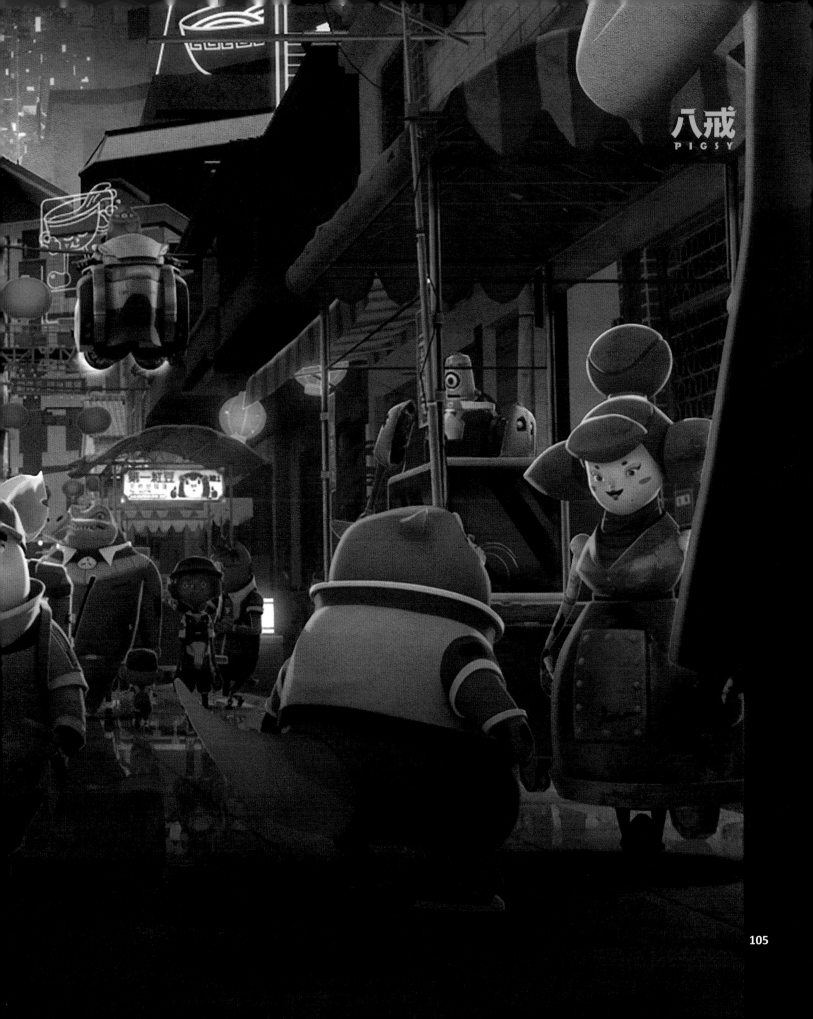

八戒
PIGSY

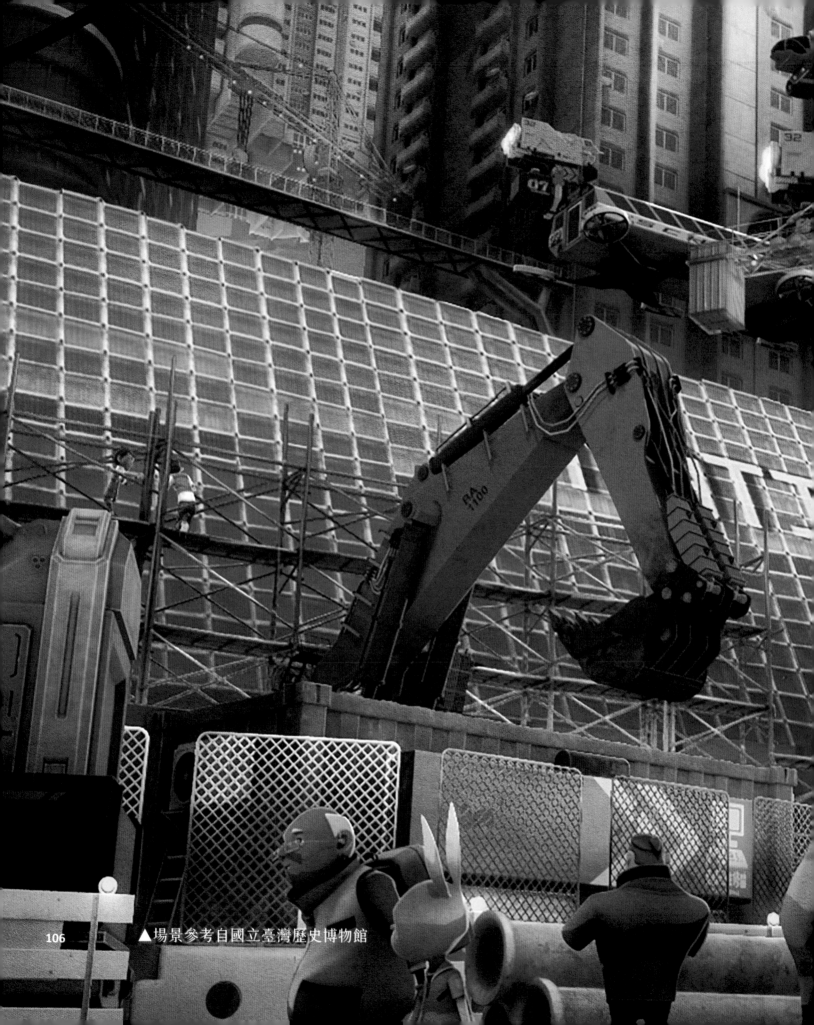

▲場景參考自國立臺灣歷史博物館

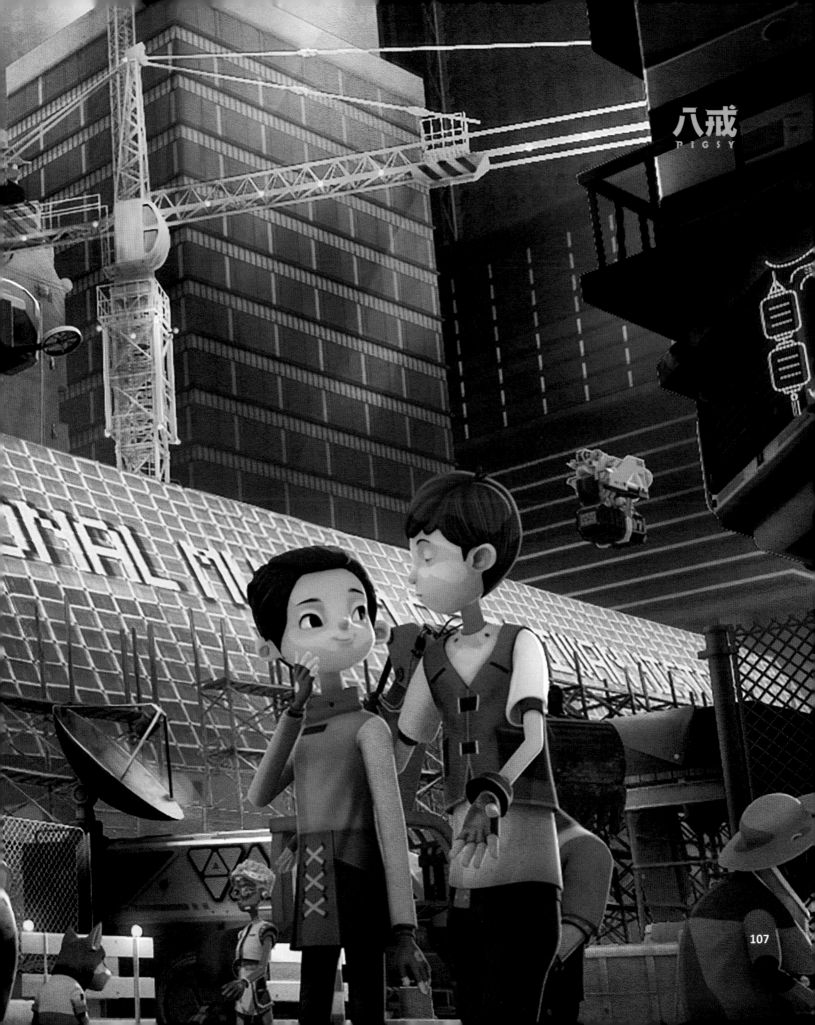

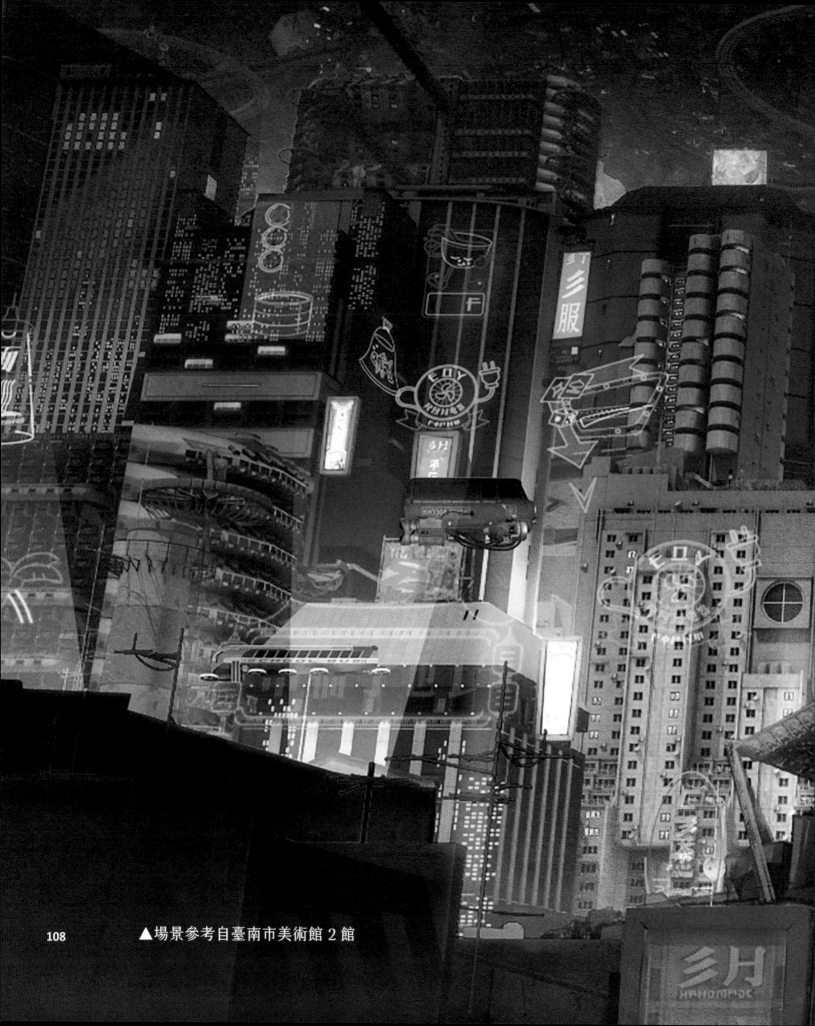

▲場景參考自臺南市美術館 2 館

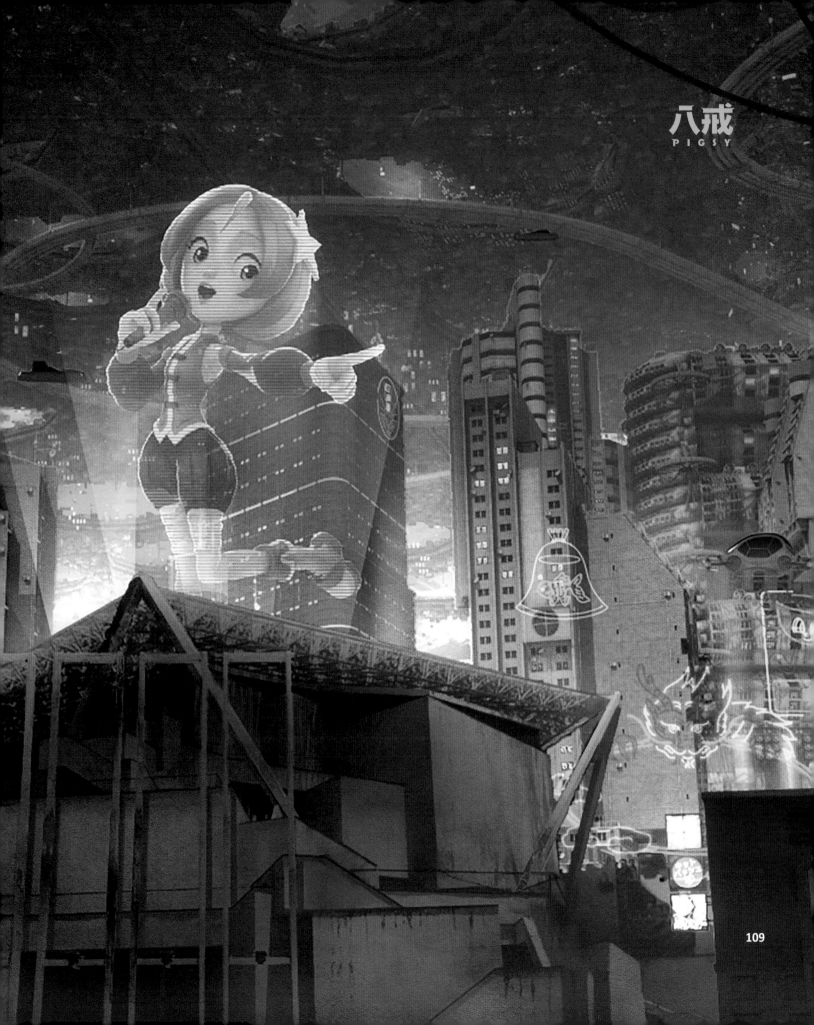

動作設計　ACTION CHOREOGRAPHED BY
連佳優 YOYO LIEN
陳曉蘭 KAREN CHEN
載具設計　VEHICLE DESIGNER
簡志嘉 CHESTER CHIEN
環境設計　ENVIRONMENT DESIGNERS
黃錦瀚 CHIN HAN HUANG
程威誌 WEI ZHI CHENG
色彩腳本　COLOR SCRIPT ARTIST
葉國章 GUO ZHANG YE
模型指導　MODELING DIRECTORS
黃錦瀚 CHIN HAN HUANG
王展鴻 CHAN HUNG WANG
黃心萌 MEMIE OSUGA
視覺特效總監　VISUAL EFFECTS SUPERVISORS
鍾侑軒 YU-HSUAN CHUNG
趙俊平 CHUN PING CHAO
艾杉木 JORGE ISAAC ALZAMORA
燈光演算技術指導　LIGHTING & RENDERING DIRECTOR
黃錦瀚 CHIN HAN HUANG
視覺合成指導　VISUAL COMPOSITING DIRECTORS
許正昊 REDCOON XU
張詠翔 YONG XIANG ZHANG
王世玲 REICO WANG
林洲宏 JO CHOUHUNG LIN
動作指導　ACTION DESIGNERS
邱立偉 LI WEI CHIU
王俊雄 TONY WANG
財務行政　PRODUCTION ACCOUNTANT
楊憶萍 I PING YANG
葉瓊藝 CHIUNG YI YEH
公關業務　PR & SALES
莊佳樺 CHIA HUA CHUANG
張文顥 WENG YUNG CHANG
設計總監　ARTISTIC SUPERVISOR
韓怡芬 YI FEN HAN

DITOR

UPERVISORS

RS

S

電影製作團隊
八戒
PIGSY

111

八戒
PIGSY

動畫電影美術設定集

作　　者｜邱立偉・兔子創意

主　　編｜許玲瑋
文　　字｜邱立偉・許玲瑋・黃倩茹
封面設計｜謝佳穎
美術協力｜韓怡芬
排　　版｜立全電腦印前排版有限公司
製　　版｜中原造像股份有限公司
印　　刷｜中康彩色印刷事業股份有限公司

發 行 人｜王榮文
出版發行｜遠流出版事業股份有限公司
地　　址｜104005 台北市中山北路一段11號13樓
電　　話｜（02）2571-0297
著作權顧問｜蕭雄淋律師
遠流博識網 http://www.ylib.com

YLS 015
ISBN 978-626-361-713-1
定價｜新台幣880元（如有缺頁或破損，請寄回更換）

2024年6月1日　初版一刷

國家圖書館出版品預行編目(CIP)資料

《八戒:決戰未來》美術設定集 = Pigsy/ 兔子創意作. -- 初
版. -- 臺北市 : 遠流出版事業股份有限公司, 2024.06
　面；　公分

ISBN 978-626-361-713-1(精裝)

1.CST: 動畫 2.CST: 動畫製作

987.85　　　　　　　　　　　　　113006504

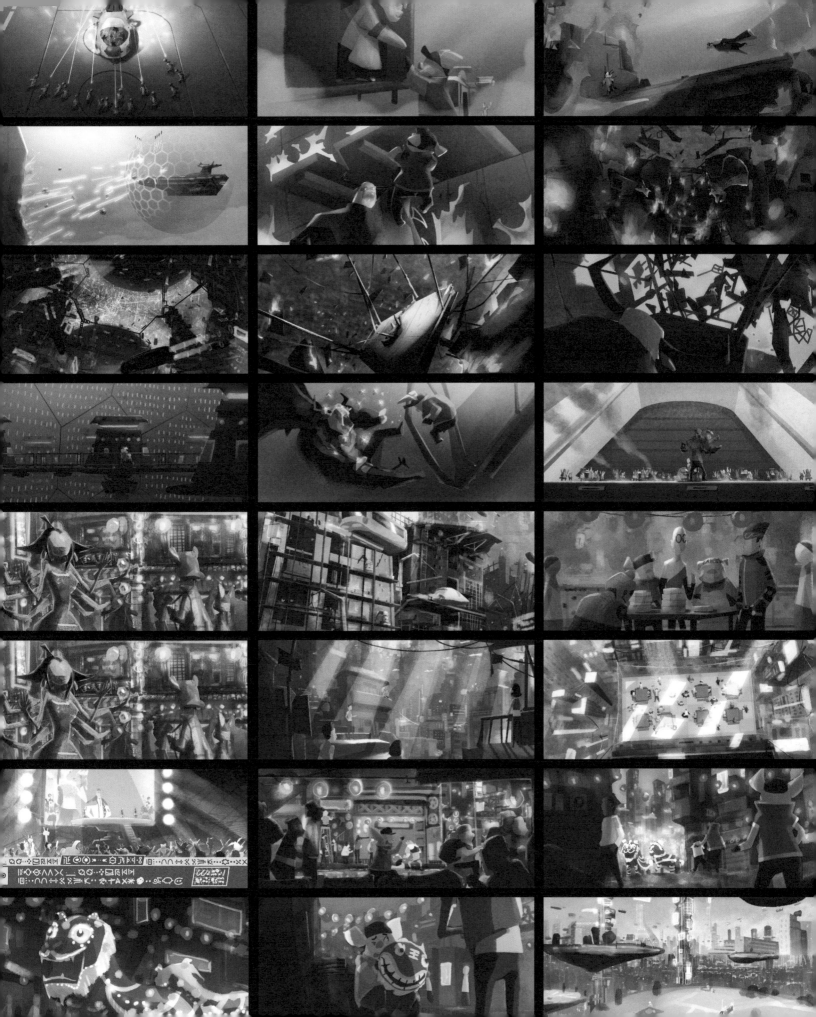

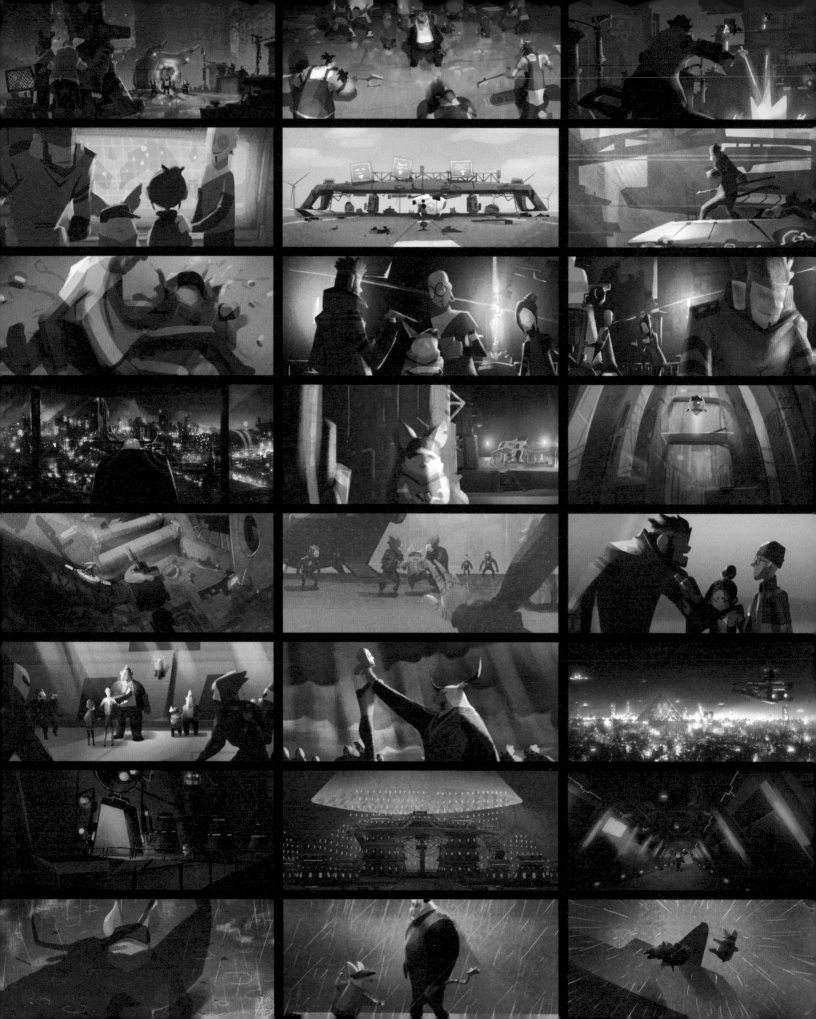